色鉛筆
手帳插畫圖集
4000 下

四季植物到旅遊風景與節慶

Ramzy

楓書坊

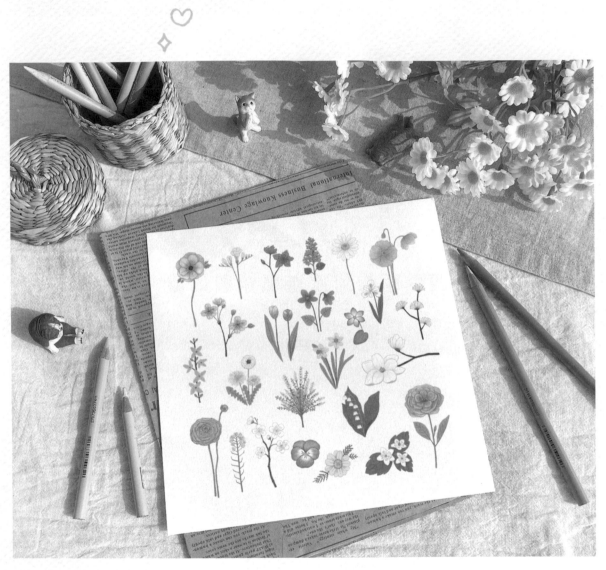

在經過約2年的準備後，《色鉛筆手帳插畫圖集 4000》終於問世了。在這段相當長的時間裡，筆者有時會擔心真能順利完成4000幅畫嗎？但看著一幅幅畫完成，也感到十分驕傲。終於將這本書出版了，感到十分興奮。

與以往所出版的短篇主題繪畫書籍不同，我是出於「如果有只用一本書就可以畫出所有的主題，那就好了！」的心情開始的。因此，我試圖將世界上的物品都畫進去，作品多達4000幅！

從非常簡單的圖畫到稍有難度的精緻畫作，收錄了各種難度的圖畫。即使是初學者也可以一步步地跟著做，輕鬆完成。當簡單的圖畫逐漸地變得熟悉後，就可以嘗試挑戰複雜的圖畫了。

有一句話說：「觀察是畫好圖的第一步」。為了包含世界上的所有主題，我也觀察並畫了一些以前沒有嘗試過的新事物，發現了我不知道的部分，也因此有了新的喜好。

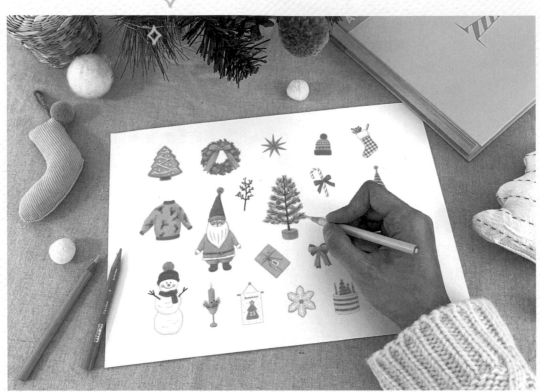

仔細觀察周遭的事物並加以描繪，不僅可以提高繪畫技巧，還能讓熟悉的日常生活變得更加地豐富多彩。記錄匆匆流逝的生活日常時、想長久保存令人心動的旅行回憶時、不知道該畫什麼時，或是尋找描繪對象時，都希望能讓你想到本書，讓本書成為你的指南。更希望這些小小的畫作能讓世界以更溫暖、更豐富的眼光被看待、被理解的起點。

　　因為本書包含了許多主題，所以不一定要按照書中的順序來繪畫。可以選擇感興趣的主題，也可以先畫一些容易跟隨的簡單圖案。用自己的眼光來填滿屬於自己的世界吧！

　　祝你們日子過得溫馨豐盛。

2022年冬天
插畫家 Ramzy（LEE YEA GI）獻上

下 冊

休閒生活

手作達人的生活

手指傳來溫暖的觸感，

寫日記時筆頭傳來的聲響，

鬆軟的麵團在烤盤中膨脹著……

用粉彩色調繪出生活所需的物品吧。

繞線板

 → → →

❶ 先畫出繞線板的上部，然後粗略地畫出線團，再畫出繞線板下部。

TiP 線團的輪廓線應該略微不規則，才自然。

❷ 用淺綠色填滿線團，再畫出固定在線板上的線。

❸ 用綠色畫出固定線的輪廓，然後在線團上畫上細線。

TiP 調整筆觸的強弱，可使線條的粗細產生變化，生動表現線團的樣子。

❹ 用淺綠色在❸上塗上一層，使纏繞的線更加濃密。在線板上寫上數字。

針織

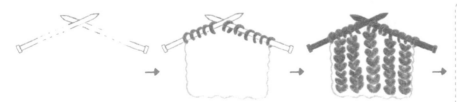

❶ 畫出兩根大號針，交叉成X形。空出線團的位置。

❷ 畫出掛在大針上的線，再畫些已經針織過的部分。

❸ 替大號針填色，然後在下方畫出愛心，表現針織的樣子。

❹ 用深奶油色填滿空白部分，再用黃銅色勾勒愛心的輪廓。用黃褐色在愛心之間畫斜線，並在針織底部畫出捲起的樣子。

TiP 用黃銅色加深大號針的下部和織線接觸的部分，以表現立體感。

工藝剪刀

繡框

頂針

刺繡線

縫紉機

水性筆

布剪刀

布料

織線

木槌

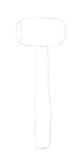 → 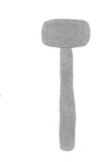 → 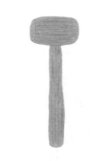 →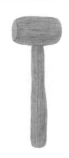

❶ 橫向畫出兩側凸起的圓柱，下方畫出細長的手柄。

TiP 手柄下端較粗，且輪廓不規則，這樣才能展現出木頭的質感。

❷ 整體塗成米色。用深米色勾勒輪廓，並在邊緣處加深色調，區分錘頭和手柄。

TiP 在上色時要控制筆觸的強弱，才能更自然地表現木頭的質感。

❸ 用深米色在錘頭上畫橫線，在手柄上畫直線。

TiP 線條的間距應該不規則，這樣才能更好地展現木頭的質感。

❹ 用深米色斷斷續續地畫短線，以表現木頭的質感。

TiP 用深米色加深錘頭底部和手柄右側的色調。

滌綸縫紉線

 → →

❶ 畫一個上方呈圓角的長方形。

❷ 用深米色畫出固定縫線的筒狀物，然後填色。將蠟線塗成淺米色，再用黃銅色畫出斜線。

❸ 用黃銅色再畫出反方向的斜線，以及筒狀物和蠟線之間的分界線。

❹ 根據斜線的角度，在其中用黃銅色畫出細線，以呈現蠟線捲曲的樣子。在斜線交匯處加深色調。

TiP 細線的間距和粗細應該呈不規則狀。

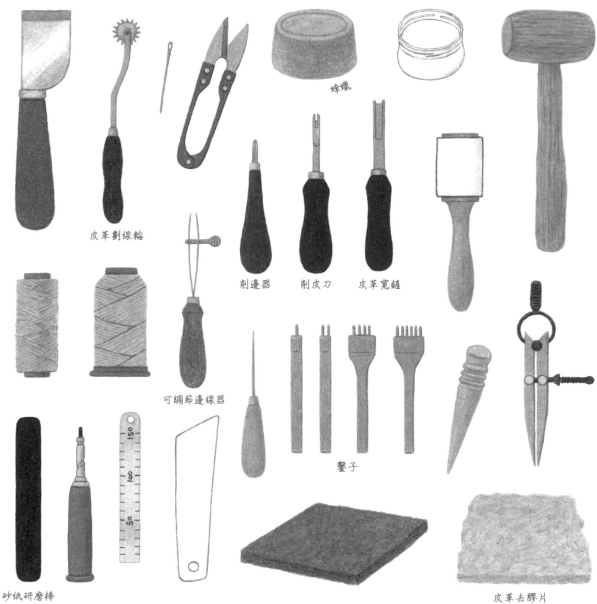

蜂蠟

皮革劃線輪

削邊器　削皮刀　皮革寬鏟

可調節邊線器

鑿子

砂紙研磨棒

皮革去膠片

記事本皮夾

Color Chart
1012 1018 1017

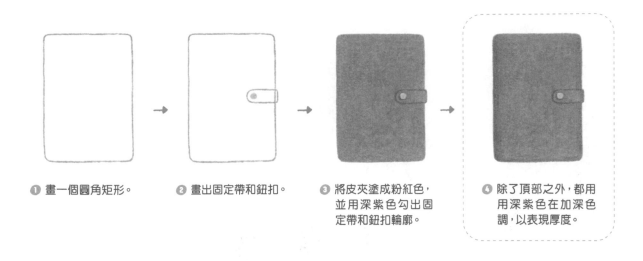

❶ 畫一個圓角矩形。

❷ 畫出固定帶和鈕扣。

❸ 將皮夾塗成粉紅色，並用深紫色勾出固定帶和鈕扣輪廓。

❹ 除了頂部之外，都用深紫色在加深色調，以表現厚度。

記事本內頁

Color Chart
928 1072 1076

❶ 畫一個矩形，再畫上六個孔。

❷ 在內頁上用深灰色畫一個矩形，並分成四等分。

❸ 再畫上兩條橫線，製作星期的欄位。

❹ 對星期欄上色。

TiP 根據需要調整線條的位置，設計成月曆或周計劃。依個人需求來設計會更實用。

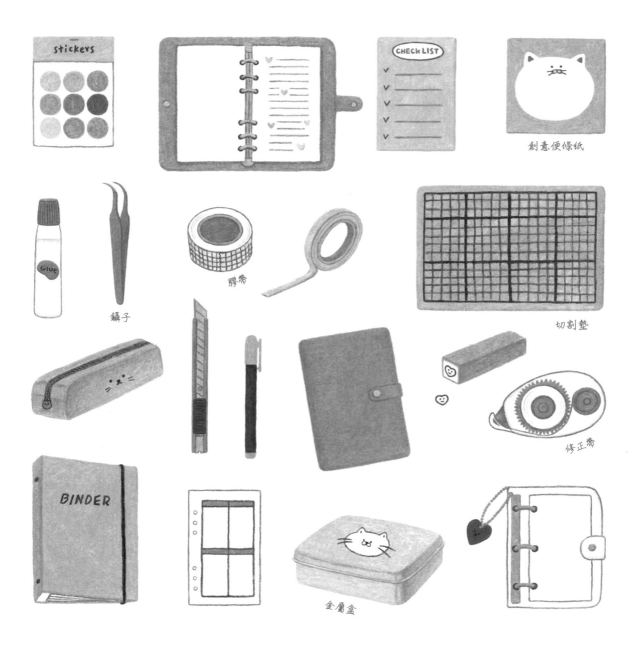

創意便條紙

膠帶

鑷子

切割墊

修正帶

金屬盒

紙飛機

❶ 畫出類似領帶形狀
的機翼。

❷ 再畫出相同形狀的
另一側，以表現飛機
的形象。

❸ 將機翼間的空隙塗
成深天藍色。

❹ 用天藍色塗滿機翼，
再用深天藍色勾勒
輪廓。

紙風車

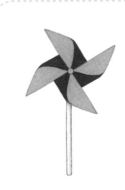

❶ 畫一個小圓點，然後
畫上X形。

TiP 每條線的長度要相同。

❷ 在其中一條線上畫上
風車的葉片。

❸ 以相同的方式畫出
其他葉片。用曲線
連接葉片和圓點，以
表現葉片的折疊模
樣。

❹ 將折疊處塗成紅色，
展開處塗成淺桃紅
色。用淺桃紅色勾勒
葉片的輪廓，並用灰
色畫出桿子。

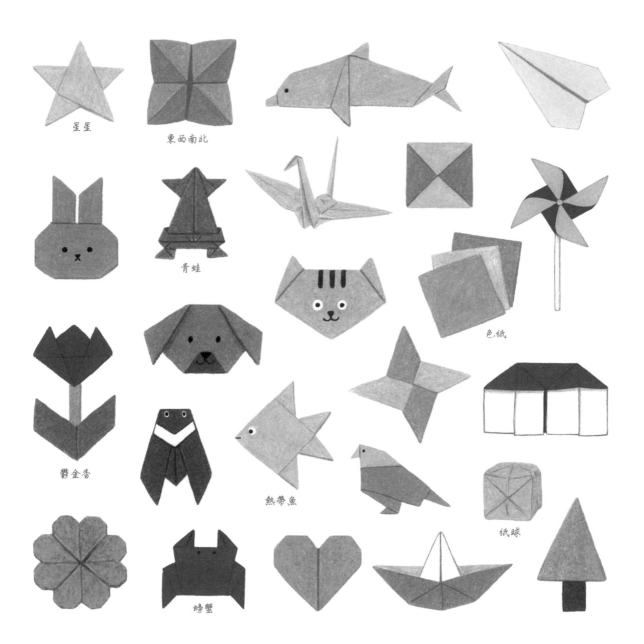

星星

東西南北

兔子

青蛙

鬱金香

色紙

熱帶魚

紙球

螃蟹

手持攪拌器

Color Chart
1020 1069 1070 1072 1074 938

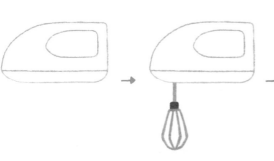 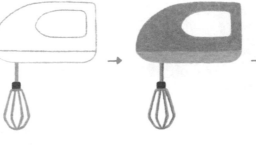 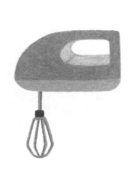

❶ 畫出攪拌器的機身和手柄。

❷ 在機身下方畫出打泡器。

❸ 按照輪廓線的顏色進行填色，在打泡器的右側用深灰色加深色調，增加立體感。

❹ 畫出手柄內的可見部分，增加立體感。混合薄荷綠和白色塗成淺薄荷綠。

量匙

Color Chart
1012 942 1034 1094 1082 1069 1072

❶ 斜向畫出手柄，在下方畫出棒狀物和圓形湯匙。

❷ 畫出呈扇形排列的量匙。要讓量匙逐漸變大。

❸ 在手柄末端畫一個小圓和一個環。將手柄塗成黃色，量匙塗成灰色。

❹ 用比底色更深的顏色塗抹手柄右側，增加立體感。

Tip 表現湯匙的凹陷時，要在輪廓線周圍留出間隔，內部用深灰色繪製曲線。

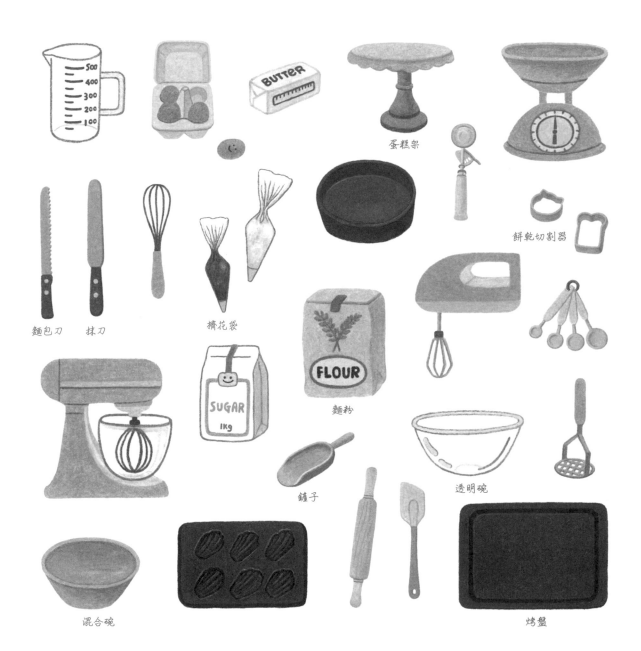

蛋糕架

餅乾切割器

麵包刀　　抹刀

擠花袋

麵粉

SUGAR 1Kg

鏟子

透明碗

混合碗

烤盤

花剪

❶ 畫出剪刀的尖端部分，在後面畫條線以表現相同形狀的重疊效果。連接部分用圓形表示。

❷ 畫出對稱的手柄。

❸ 將手柄和連接部分塗成淺粉紅色，剪刀部分塗成灰色。

❹ 用深灰色勾勒剪刀和連接部分的邊界。

Tip 用深紫色在手柄的右下部和左上部畫出陰影，表現出立體感。

藤製花籃

❶ 畫兩個橢圓，在下方畫出圓弧形的梯形。

❷ 畫出手柄。用深米色勾勒各部分的邊界，將整體塗成米色。

Tip 用深米色填滿花籃內部，呈現出凹凸效果。

❸ 用黃銅色畫出花籃上的垂直線。在花籃口和手柄上畫出短斜線。

❹ 沿著垂直線畫出扁平的V形，表現出藤製的樣子。

Tip 在V形上輕輕加些深米色，便花籃的質感更加自然。

花卉膠帶

花藝海绵

熱熔膠槍

花剪

金屬線

WIRE

花瓶 ①

花瓶 ②

花卉水管

floral adhesive

優雅的文化生活

是否有一個一直很想嘗試的嗜好？

繪畫、演奏樂器或是品嚐美酒。

但總覺得還需要更多的學習；與其覺得困難，為什麼不直接畫出來呢？

不管做什麼，只要覺得開心就夠了。

畫筆

 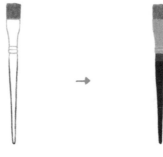

❶ 畫出固定刷毛的部分。

❷ 在上面畫個正方形，表示刷毛，再用深土黃色填滿。

 Tip 最後，在刷毛上方輕輕畫出曲線，以表現毛的質感。

❸ 刷柄上部塗成紅色，下部塗成黑色，固定刷毛的部分則塗成灰色。

❹ 用淺棕色在刷毛上畫直線，描繪毛髮的紋理，並用深灰色在固定刷毛的部分畫橫線。

調色盤

❶ 畫個灰色的矩形，在中間畫一條橫線。用淺灰色在上方矩形內畫橫線和豎線。

❷ 用淺灰色的短線來劃分區域。並在橫線上方畫出四個長方形的夾扣。

❸ 填上各種顏色來表示擠出的顏料。

Tip 將顏料畫成多個圓圓或是輪廓曲折的方形，然後填色。

❹ 在上方矩形內用淺灰色畫出兩條直線，再用深灰色畫出手指插入的部分。

Tip 用淺粉紅色和黃色重疊塗抹，表現出顏料混合的效果。

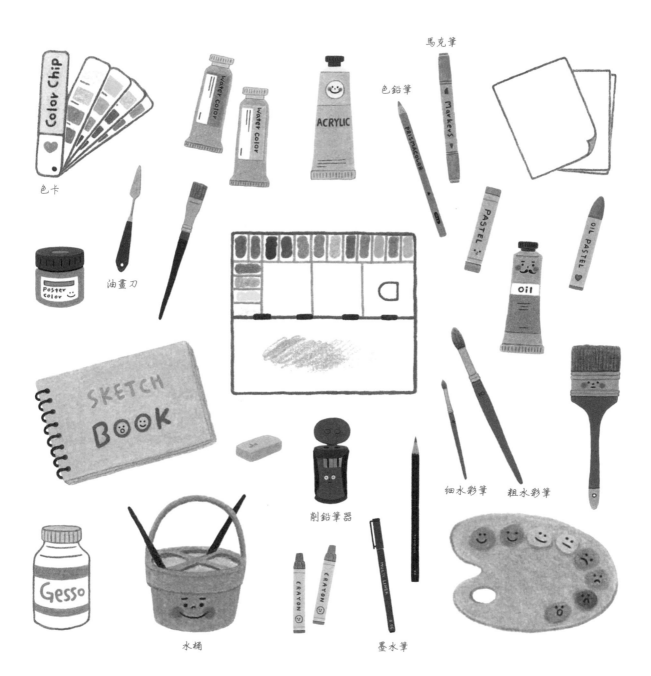

色卡

油畫刀

馬克筆

色鉛筆

細水彩筆　粗水彩筆

削鉛筆器

水桶

墨水筆

吉他

Color Chart
140 1093 1080 941 947

❶ 畫出吉他的身體，再畫兩個圓來表現音孔。

❷ 畫出長方形的琴頸和琴頭。在琴頭內畫六個小圓，兩側畫上短線，和六個半圓來表示弦軸。

❸ 畫一個結合長方形和半圓的弦橋。並依輪廓線的顏色填滿色彩。

❹ 用深啡色在琴頸上畫橫線，從琴頭到弦橋畫上六條直線，來表現琴弦。

手風琴

Color Chart
1092 1031 140 1093 1080 941 1072 1058

 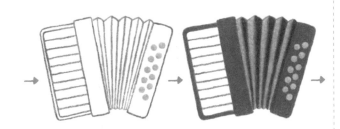

❶ 畫出兩個不同寬度的長方形。在左邊的長方形內畫上橫線，來表現白色的琴鍵。

❷ 連接褶皺的風箱和貝斯的按鈕部分。

❸ 依輪廓線的顏色來填色。交替以米色和黃銅色為風箱上色。

Tip 用深米色輕輕塗抹風箱的邊緣，表現出折疊的樣子。

❹ 畫上黑色琴鍵和格子作為裝飾。用比底色更深的顏色在貝斯按鈕下部加深色調，增加立體感。

胡琴

電吉他　　　烏克麗麗

拇指琴

薩克斯風　　　　　　　　　　　　　鼓

非洲鼓　　　小提琴　　　大提琴

書

Color Chart
914 1023 1087 1024 1079 1031 1072

① 畫出一個類似菱形的矩形。

② 連接每個角落下方的短曲線,然後將曲線的末端相連。沿著下面的輪廓線畫出細線,以表現封面的厚度。

③ 將書封塗成淺天藍色,左側塗成深天藍色,下面則塗成稍深的天藍色。

TiP 用深天藍色輕輕加深左側邊緣,自然地表現出彎曲的樣子。

④ 畫出長條形的書籤,並在底部畫出灰色橫線來表現紙張。可以用多種顏色來裝飾封面。

展開的書本

Color Chart
1088 936 1065 1068 1069 1072

① 先畫出中心線,向兩側畫出曲線,再畫垂直線,並在下方畫出平滑的曲線,以表現書本展開的樣子。

② 稍微延長兩側和底部以表現書本的厚度,再用淺灰色填滿。

③ 稍微擴展書的輪廓線,然後畫出封面。在表示厚度的部分,畫出垂直線和水平線來表現紙張。

④ 替封面上色,並用深色填滿與內頁接觸的部分,以表現陰影。

TiP 字體用線條表示,圖案則用方形表示,簡單地表現書的內容。

展開的書

書籤

紙鎮　　眼鏡

筆記本

書架

一堆書

麥克風

Color Chart
1026 956 1008 938

 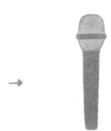 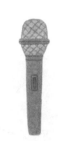

① 將兩個細長的梯形相連，在上方畫一個圓角矩形，下方畫一個梯形，來表現麥克風的頭部。

② 畫出手把。在與頭部接觸處的下方畫條橫線。

③ 混合淺紫色和白色塗抹在頭部。頭部中心和手把塗成淺紫色。

④ 用深紫色在頭部畫上格子圖案，並在各部分相接處畫上邊界線，也在手把上畫上開關。

錄音帶

Color Chart
914 140 1021 905 1068 1074 1076

① 畫一個略帶圓角的矩形，在內部畫一個小矩形。

② 在中間畫一個圓角的矩形，在兩端分別畫上一個圓。在圓內畫線，畫成齒輪狀。

③ 在兩個圓之間畫個矩形，再畫曲線，表現錄音帶捲起來的樣子。在最外層的矩形邊緣畫上小圓，底部也畫上小圓和矩形，進行細節描繪。

④ 用薄荷綠填滿，內部用象牙白填滿。邊緣用青綠色描繪，使其清晰可見。

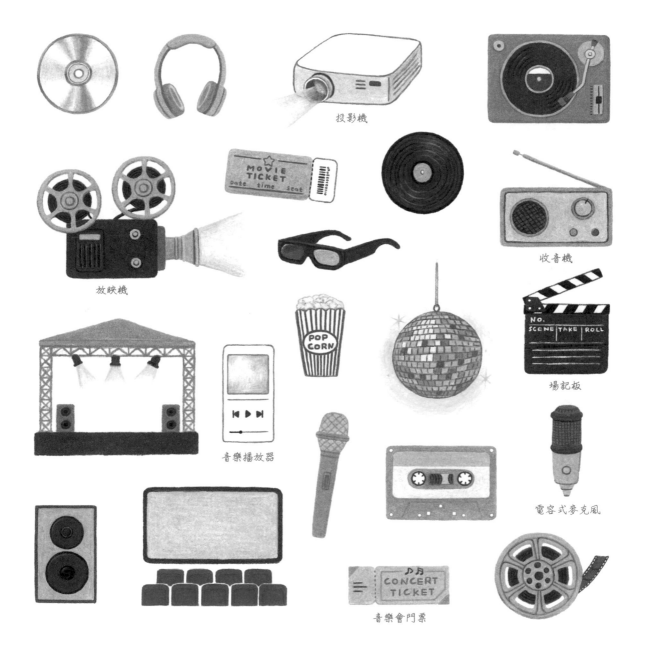

投影機

放映機

收音機

場記板

音樂播放器

電容式麥克風

音樂會門票

咖啡豆

 → → →

❶ 畫三個橢圓來表現
咖啡豆。

❷ 畫上直線。

❸ 整個用深金色填滿，
並加深直線色調。

❹ 用深金色加深咖啡
豆下部的色調，並沿
著垂直線用淺杏色
輕輕描繪，呈現分裂
成兩部分的效果。

手沖咖啡

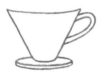 → 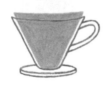 → 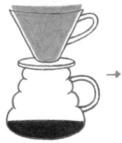 →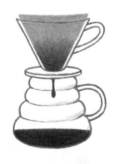

❶ 畫一個凹凸的梯形
來表現過濾漏斗。下
方畫個圓盤來表示
底座。也畫上手柄。

❷ 畫上微微凸起的濾
紙，並留下間隙。

❸ 在過濾漏斗下方兩
側畫上圓形隆起，以
表現手沖壺。用深棕
色填滿下部，表現咖
啡。

❹ 用深金色加深濾紙
下部，表現咖啡滲透
的樣子。用曲線連接
壺內的隆起部分。

Tip 用淺灰色加深手沖壺右
側的色調，可以增加立
體感。

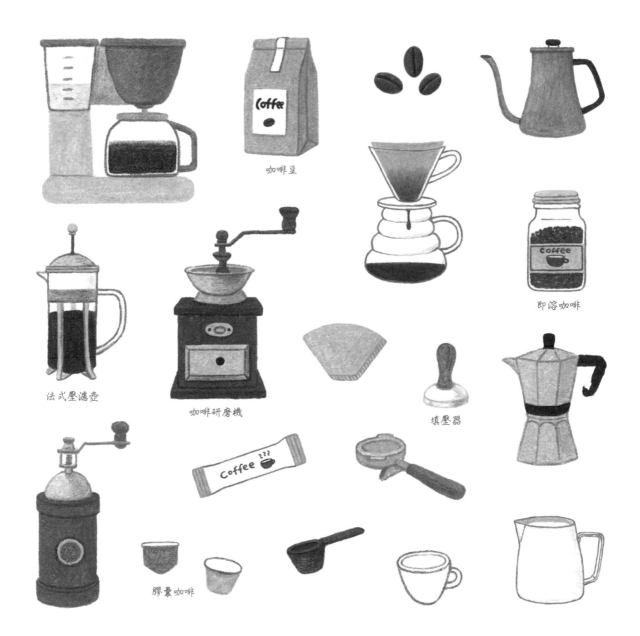

咖啡豆

即溶咖啡

法式壓濾壺

咖啡研磨機

填壓器

膠囊咖啡

Coffee

紅酒杯

Color Chart　925　1030　926　1068　1072

① 畫一個細長的橢圓，在下方對稱地畫上曲線，以表現酒杯。留出握把的位置。

② 用曲線連接握把，再往下畫出直線，最後在末端畫個向外擴的曲線。

③ 畫個細長的橢圓作為底座。在酒杯中間畫個淺紫色的細長橢圓。

④ 將細長的橢圓填滿淺紫色，下方則以深紫色來表現葡萄酒。用更深的紫色加深輪廓周圍。

TiP 用淺灰色加深杯子右側的色調。

葡萄酒

Color Chart　925　1030　926　1095　1084　1097

① 畫出不同高度的矩形作為瓶塞。

② 在瓶塞下方畫出瓶頸，再延伸直線至底部連接成瓶身。

③ 在瓶塞下方畫上橫線，並在瓶身上畫上圓角矩形作為酒標。

Red wine

④ 用紫色勾勒瓶塞的輪廓，並塗滿裝有葡萄酒的部分。在標籤上畫上細邊框，寫上「Red Wine」。

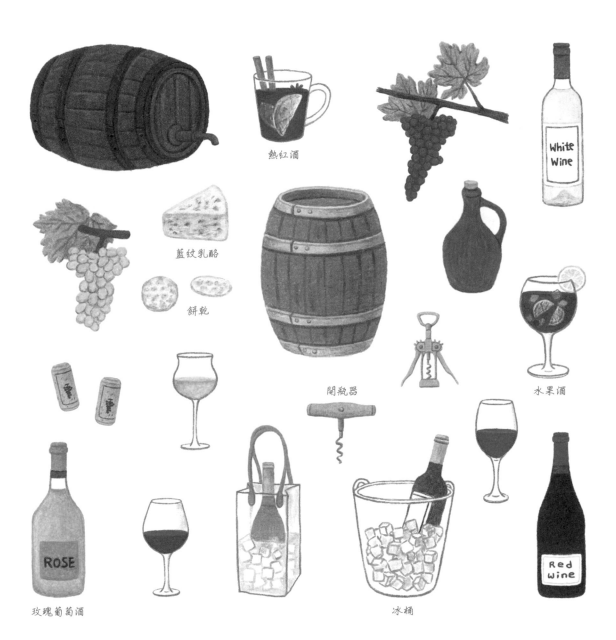

熱紅酒

藍紋乳酪

餅乾

White Wine

開瓶器

水果酒

玫瑰葡萄酒

冰桶

ROSE

Red Wine

充滿活力的活動

想試著活動一下僵硬的身體嗎？

從容易接觸到的運動開始，像是各種季節運動、

刺激的釣魚活動或是室內遊戲。將各種魚具塗成同一色系，

遊戲用品則塗成豔麗多彩，給人活潑的感覺。

足球

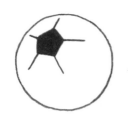 → 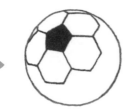 → 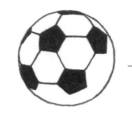 →

❶ 在圓圈中畫一個黑色的五邊形。從五邊形的每個頂點延伸出一條直線。

❷ 連接延伸的直線畫出六邊形。

TiP 將足球視為由黑色五邊形和白色六邊形組成。

❸ 連接六邊形的邊，重新繪製黑色五邊形。

❹ 繪製其餘的線條以製作六邊形。

籃球

 → → →

❶ 在圓中填上橘色。

❷ 用深橘色加深右下部的色調。

TiP 在邊緣輕輕塗抹，以展現物體的立體感。

❸ 用黑色畫出垂直曲線和水平曲線。

❹ 在垂直曲線的兩側畫上曲折的曲線。

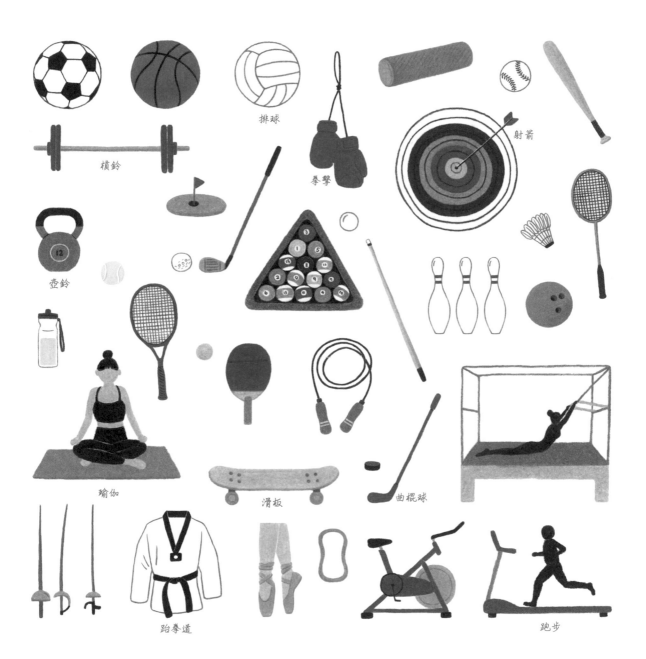

排球

槓鈴

拳擊

射箭

壺鈴

瑜伽

滑板

曲棍球

跆拳道

跑步

救生圈

① 先畫個橢圓,然後在中間畫個小橢圓。

② 畫出向內彎曲的曲線。

③ 交替塗上深奶油色和杏色。

④ 用比底色更深的顏色加深下部色調,以增加立體感。

風帆衝浪

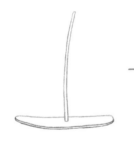

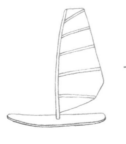

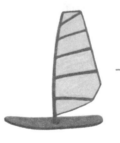

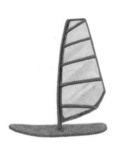

① 畫出長板和桅杆。

② 畫出風帆和與桅杆相連的支桿。

③ 根據輪廓線的顏色進行填色,並用淺藍色填滿風帆,使其看起來有點透明。

④ 在風帆上用天藍色畫出斜線,以產生反光效果,並用深綠色裝飾風帆。

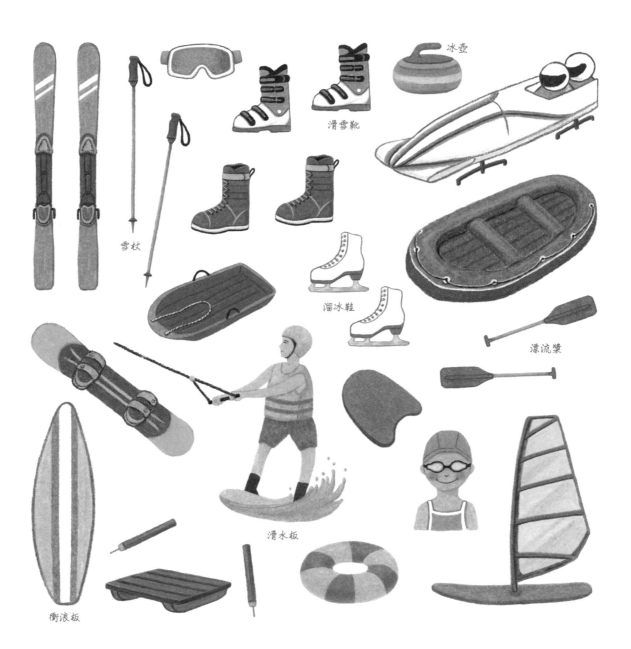

冰壺

滑雪靴

雪杖

溜冰鞋

漂流槳

滑水板

衝浪板

釣竿

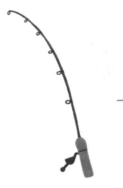

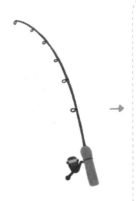

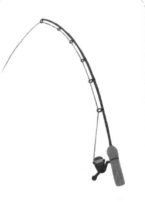

① 畫出彎曲的桿子和握把。

② 在桿子上標出節點，畫出短線和環。然後畫出捲線器的主體和手柄。

③ 畫出轉輪和捲線。

④ 用黑色勾勒手柄的輪廓，以區分捲線器和手柄。用黃銅色在捲線上畫出細線，作為細節。用灰色畫出穿過環的線條，以表現釣線。

魚鉤

① 畫出魚的身體後，畫出嘴巴、腹部和尾巴上的環。

② 在腹部和尾巴的環上各畫一個分叉的釣鉤。

③ 將上半身塗上淺橙色，下半身塗上黃色，中間混塗兩種顏色。眼睛處空白。

④ 用橙色勾勒鰓和鱗片。在背部用深灰色塗出細長三角形。最後畫上眼睛。

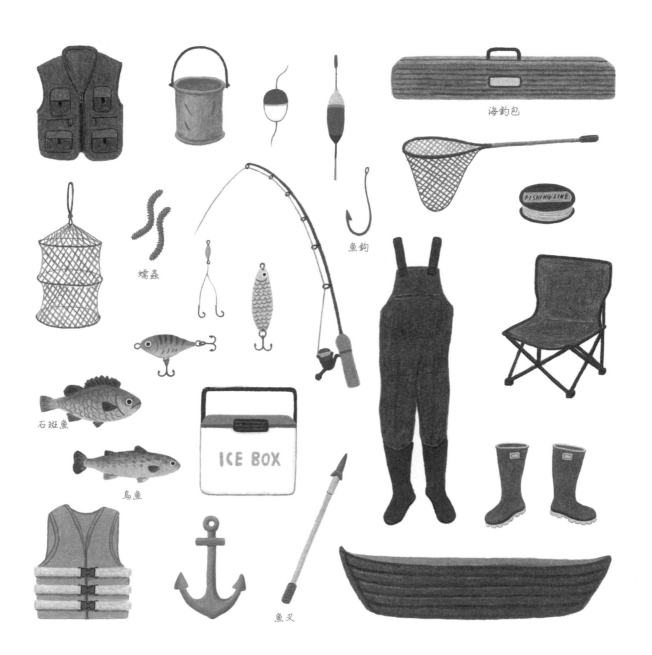

海釣包

魚鉤

蠕蟲

石斑魚

烏魚

魚叉

西洋棋

Color Chart 1076 935

 → → 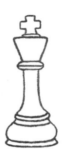 →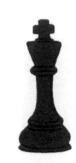

❶ 畫一個梯形,下方連接兩個細長的梯形。

❷ 畫出類似酒杯支柱的柱狀物。

❸ 在底部畫出圓弧形底座,頂部畫個十字代表國王。

❹ 整體塗上深灰色,並用黑色畫出各部位接觸處的邊界線。

骰子

Color Chart 1026 956

 → → →

❶ 畫一個棱角圓滑的立方體。

❷ 在左側面輕輕地畫出交叉的X形,並在交叉處畫一個圓。

❸ 以相同的方式在其它面上畫出X形和圓。

TiP 骰子上兩個對應面上的點數加起來等於7。

❹ 用淺紫色塗滿骰子,棱角則用深紫色勾勒。將圓塗成白色,蓋住X線條。

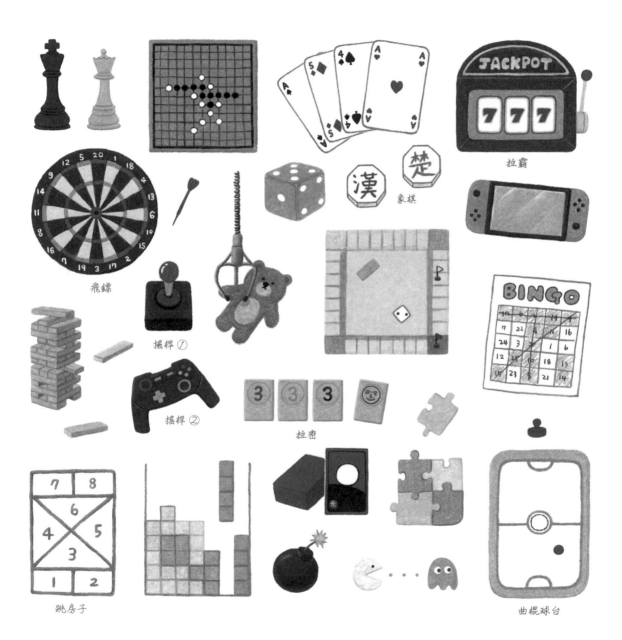

拉霸

象棋

飛鏢

搖桿 ①

搖桿 ②

拉密

跳房子

曲棍球台

提高完整度的訣竅

畫完畫後，有時會感到不夠完整，或感覺有些地方好像沒完成。這裡整理了提高畫作完整度的技巧，如果想提高畫作完的整度，請參閱以下內容。

1. 表現明暗

① 有色物品

在上色的部分再塗上較深的顏色，突顯立體感。繪畫時，一般會假設光線是從左上角照下的，因此可以在上色物品的右側或下方塗上深色。

☞ 應用範例

② 白色物品

白色物品也會有陰影。如果沒有表現出陰影，會讓立體感減弱，顯得單調。在白色物品的右側或下方塗上淡灰色，可以增加立體感。

☞ 應用範例

2. 從亮色處開始上色

在暗色和明亮色中，應該先上哪一種顏色呢？或許你會想：「上色也有順序？」但按照順序上色的確可以提高完整度。先上明色，再上暗色，會讓畫面變得更加整潔。但最後在替暗部添加輪廓時，可能會導致亮部面積縮小，所以在替亮部上色時範圍可以稍微放大一點。

先塗上暗色　　先塗上亮色

先塗上亮色，輪廓線會更清晰。

☞ 應用範例

3. 立體化窗戶

畫建築物時，窗戶是不可或缺的部分。在整體上色後，用比窗戶更深的顏色在左上角的輪廓線上輕輕塗抹，這樣看來會更加立體。在窗框的右下方用比牆壁更深的顏色畫條細線，可使立體感更加顯著！

☞ 應用範例

4. 使用白色筆

要在黑色背景上描繪時，我會用SAKURA GELLY ROLL WHITE 08在完成畫作後，輕輕點綴或畫出短曲線，以產生閃爍的效果。

① 反光效果

描繪陽光照射時閃閃發亮的食物，如番茄、煎蛋、汽水等，我會使用白色筆。

畫出的形狀

短曲線

☞ 應用範例

② 裝飾效果

需要描繪閃閃發亮的裝飾物品時，如聖誕樹上的燈飾、水晶珠寶、婚紗上的珠子等，可運用白色來增強閃亮的效果。

畫出的形狀

點、加號、星星

☞ 應用範例

出發！

心跳加速的旅行！

旅行的開始

旅行前夕是最令人興奮的時刻！

由於期待和緊張，我常會很難入睡。

在出發前有很多事情要準備，總是在離開後才發現漏掉了什麼。

試著畫出旅行必需品，看看要如何準備行李？

登機證

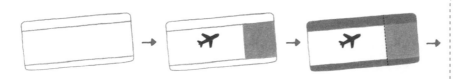

❶ 首先畫一個圓角矩形，然後在上下各畫一條橫線。上方的面積更寬一些。

❷ 在中間矩形的2/3處畫條垂直線，再混合米色和灰色填滿右邊的矩形。左邊則畫上一架飛機。

❸ 把上下部分塗成天藍色，用深金黃色畫條虛線，表示切割線。

❹ 在飛機周圍用深金黃色畫出條碼，寫上BOARDING PASS和座位號碼。

TiP 畫幾條細橫線，就能展現出寫有文字的效果。

護照

❶ 畫一個稍微長一點的矩形，將右邊的邊角畫成圓弧。

❷ 畫一個貓咪的印記，寫上 KOREA。

TiP 為了表現可愛而畫了貓咪，原本應該是畫「太極」印記的。

❸ 寫上 PASSPORT，右下角則畫上電子護照的標誌。

❹ 把空白部分塗成淺藍色。

TiP 為了整體色配色而塗上淺藍色，但如果想要與實際護照一樣的感覺，也可以塗上深藍色。

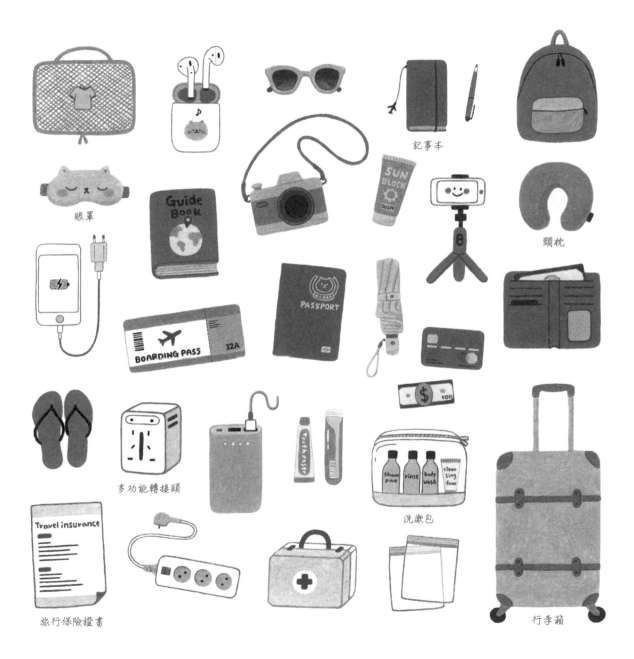

記事本

眼罩

頸枕

多功能轉接頭

洗漱包

旅行保險證書

行李箱

公車

Color Chart　120　921　1070　1074　1076　935

❶ 畫一個上方圓角矩形，並在兩側底部留出
　空間，用於車身和輪胎。

❷ 畫出車輪、門和窗戶，並在車身上畫出寫
　有站牌地名的矩形。

❸ 畫出前燈和尾燈，並將車身塗成淺綠色，
　窗戶塗成深灰色。填滿輪胎並添加細節。

❹ 用黑色畫出門框和窗框的輪廓，並畫出窗
　戶的邊框。畫出散熱口。

計程車

Color Chart　1012　922　1028　1088　1070　1076　935

❶ 畫一個圓角矩形，在上面畫一個接近半圓
　形的梯形，作為車身。與矩形相接處以柔
　和的曲線相連。

❷ 用深灰色畫出兩個圓形來表示輪胎。畫出
　後照鏡，並將窗戶塗成天藍色。

TiP 在前後輪之間留出約三個輪胎的距離。

❸ 畫出前燈和尾燈，並將車身塗成黃色。用
　深灰色畫出窗框，填滿輪胎並添加細節。

❹ 在頂部畫出警示燈，並用黃銅色畫出門框
　和把手。畫出後照鏡的輪廓，並在警示燈
　下方畫上邊界線，和車身作出區分。

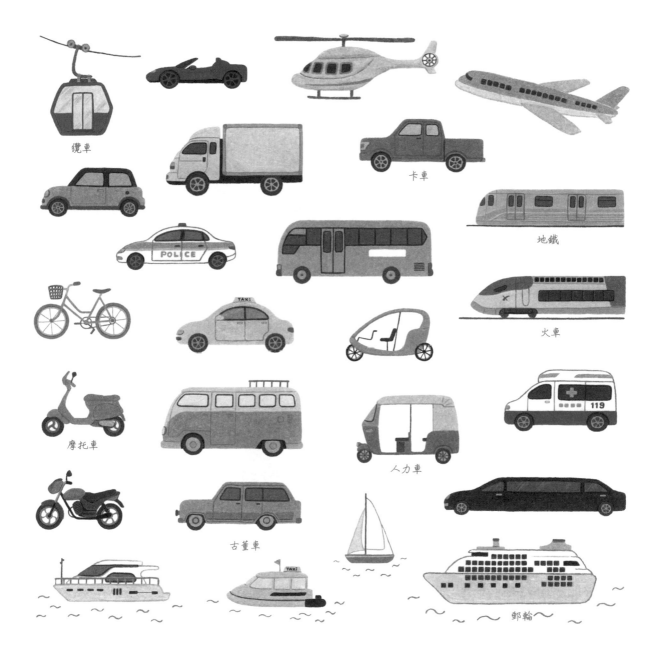

纜車

卡車

地鐵

火車

摩托車

人力車

古董車

郵輪

客房鑰匙

Color Chart 1084 1028 1094 935

 → 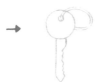 → 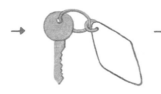 →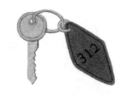

❶ 畫一個圓，中間再畫一個小圓。從大圓下方畫一條直線，末端呈尖狀。

❷ 畫出尖細的凹槽，和連接的鑰匙環。

❸ 在環上畫出小環，然後畫出標籤。用黃銅色畫出鑰匙的輪廓線，再用淺黃銅色填滿鑰匙和環。

❹ 用深黃銅色填滿標籤，寫上黑色的房間號碼，並畫出邊框。用黃銅色清晰勾出凹槽和部分輪廓線。

行李箱

Color Chart 1059 1061 1063 1065 1069 1070 1072 1076

 → →

❶ 畫個圓角矩形，然在上方畫個細長的矩形，底部畫兩個圓來表示輪子。

❷ 畫兩個粗柱，再畫出手柄。將箱體塗成帶有藍色調的灰色。

❸ 將柱子塗成灰色，再用深灰色加深右側的色調，以提升立體感。在輪子內部再畫個小圓，並填上不同的顏色。

❹ 用更深的顏色在箱體邊緣處畫直角以描述凹陷部分，再畫出垂直線。

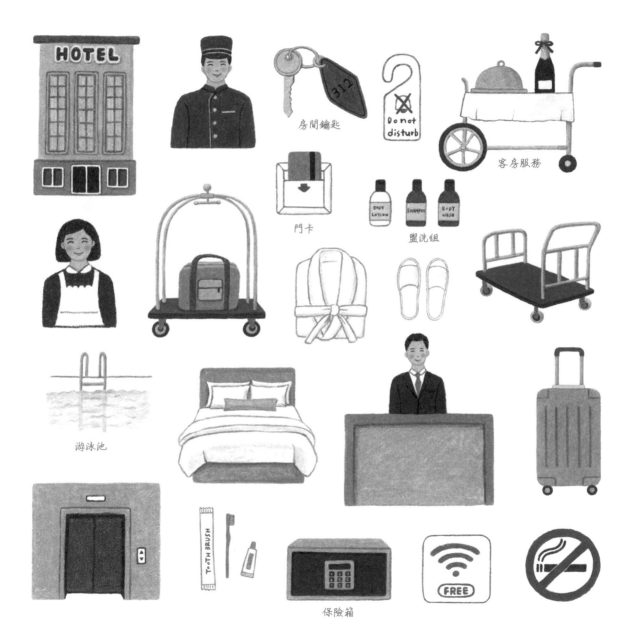

房間鑰匙

Do not disturb

客房服務

門卡

盥洗組

游泳池

保險箱

FREE

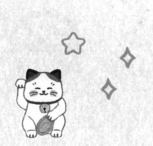

熱門的旅遊地

想去的地方實在太多了！

但如果只能選擇一個地方去，你會最想先去哪裡？

從代表性的旅遊地到熱門的日本、東南亞、歐洲、美國、紐西蘭！

想著要去的目的地，試著畫出那裡的代表性地標和象徵物。

崇禮門 (南大門)

❶ 畫出城牆和虹悅門
（上部像彩虹一樣的圓
弧門）。

❷ 在城牆上畫出低矮
的欄杆和梯形屋頂，
並在兩側畫出垂直
線。

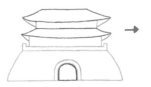

❸ 以相同的方式畫出
二樓的牆壁和屋頂。
畫出連接每層屋頂
末端和牆壁的線，形
成三角形。

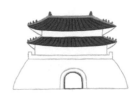

❹ 將屋頂塗上冷色調的
灰色，並根據屋頂的
形狀畫出直線以表現
瓦片。用冷色調的深
灰色，在屋頂上畫出
細線，再畫上魚鱗狀
的裝飾來表現屋脊。

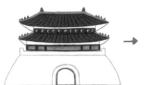

❺ 在一樓的牆上畫上
紅色的柱子和窗戶，
並上色。二樓牆上畫
上小太極圖，並將牆
壁塗成紅色。

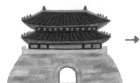

❻ 屋頂下方塗成青綠
色，城牆則混塗淺灰
色、灰色和米色。

❼ 用深灰色在城牆上
畫橫線，並順著圓弧
狀的虹悅門畫上短
線以表現磚塊。將城
門塗成古銅色，再用
黑色勾邊，並在中間
畫上垂直線。

❽ 在城牆上畫上多條
垂直線以表現磚塊。
屋頂下方塗成冷色
調的深灰色。

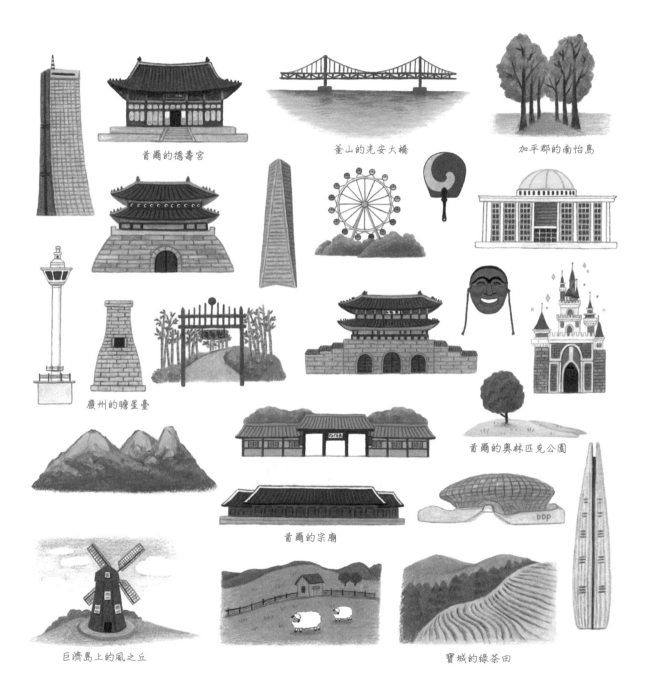

首爾的德壽宮

釜山的光安大橋

加平郡的南怡島

慶州的瞻星臺

首爾的奧林匹克公園

首爾的宗廟

巨濟島上的風之丘

寶城的綠茶田

濟州島石爺

Color Chart 939 1069 1070 1072

 → → 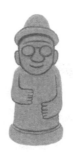 →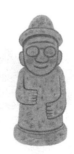

❶ 畫出臉部、耳朵和斗笠。

❷ 畫出手、身體和底座。

TIP 用深灰色畫出手的輪廓，以便後續上色時更容易區分。

❸ 整體塗上灰色。用深灰色畫出大眼睛、鼻子、微笑的嘴巴和額頭上的皺紋。用深灰色加強臉部和底座的輪廓線。

❹ 用深灰色和杏色點狀塗抹，表現出玄武岩的質感。臉頰上也塗抹。

漢拿山

Color Chart 120 1096 109 904 1103 1070 1072

 → → →

❶ 畫出曲折的橢圓形後，在下方畫出梯形來表示山。

❷ 在1/3處畫出曲折的線。線的上方塗上綠色，下方塗上灰色。

❸ 將白鹿壇塗上天藍色，周圍塗上淺綠色。用深灰色在山上畫出垂直線，以表現山的起伏。

❹ 在山的上部用深綠色畫出短線，表示樹木。下部也輕輕塗抹。

TIP 施加適量力道，在深灰色線條上再塗上灰色，以表現山的起伏。

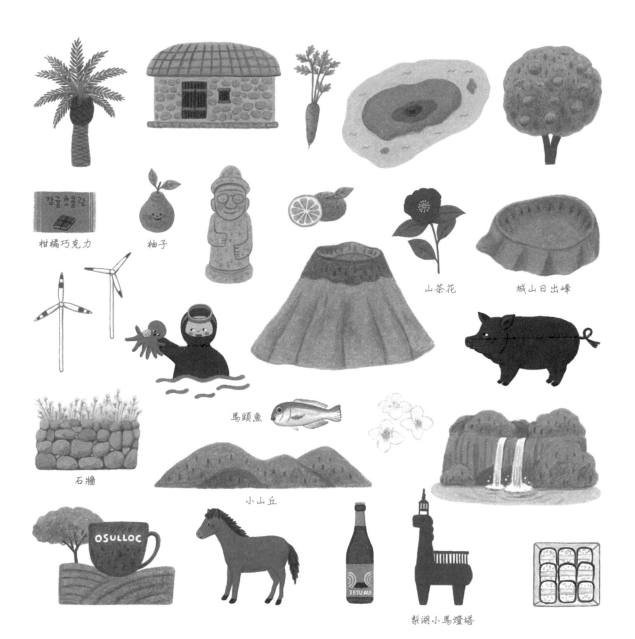

柑橘巧克力　　　柚子　　　　　　　　　　　　　　　　　　　　山茶花　　　城山日出峰

石牆

馬頭魚

小山丘

OSULLOC

梨湖小馬燈塔

大阪城

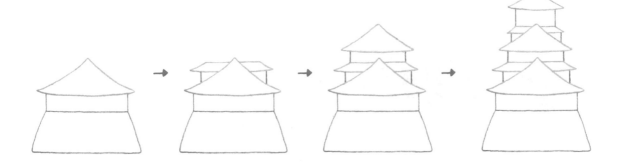

❶ 畫出梯形城牆，在上方畫出長方形和底部呈圓弧狀的三角形屋頂。

❷ 連接屋頂兩側的垂直線繪製第二層，並畫出梯形的屋頂。

❸ 以❶的方式繪製第三層。

❹ 以與第❷和❸的方式繪製第4～5層。

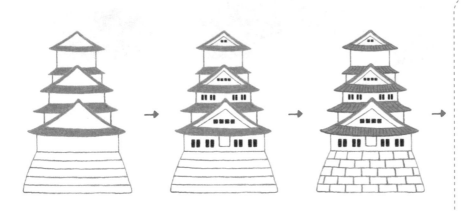

❺ 在1、3、5樓的屋頂內畫上小三角形，並用淺綠色填滿整個屋頂。在城牆上繪製四條橫線。

❻ 在1、3樓的牆上畫上窗戶。在1、3、5樓的屋頂內畫上小三角形和窗戶。

❼ 用青綠色勾勒屋頂輪廓，並根據屋頂形狀畫出直線來表現瓦片。在城牆上畫出垂直線以表示磚塊。

❽ 用1、3、5樓屋頂上及其中的小三角形頂塗成黃色，作為裝飾。將5樓的牆壁塗上深灰色，並將磚塊塗上不同的灰色。

和歌山的青岸渡寺

淺草寺

名古屋城

奈良東大寺

東京晴空塔

姬路城

金閣寺

沖繩萬座毛

寮國巴色黃金佛像

Color Chart　1012　1028　947　1076　935

❶ 畫出臉部、大耳朵和頭髮，然後畫出尖尖的裝飾。

❷ 畫出身體、手臂和腿。

❸ 畫出底座後，整個塗上黃色。頭髮用深灰色塗滿。畫上眉毛、眼睛、鼻子和嘴巴。

❹ 加深每個部位的輪廓線，畫上交錯的衣服和底座上的花紋。在頭髮上畫上小圓圈以表示頭髮的節。

泰式冬蔭功

Color Chart　1012　1034　1001　922　989　912　1096　1093　943　945　1081　1072

❶ 畫出湯碗，然後畫上蝦子和青檸。將麵條畫成一團。

❷ 畫上蔥、花生、豆芽。用米色畫小圓圈來表示花生。

❸ 用黃色點狀塗抹，來表現蛋。將蝦子塗上淺橘色，再用深紅色勾出輪廓。麵條用深黃褐色塗滿。

❹ 在麵條上用棕色畫出細節。在蝦子和青檸上用比較深的顏色來畫線。

TiP 在食材下部塗上棕色，呈現出陰影，便食材更加突出。

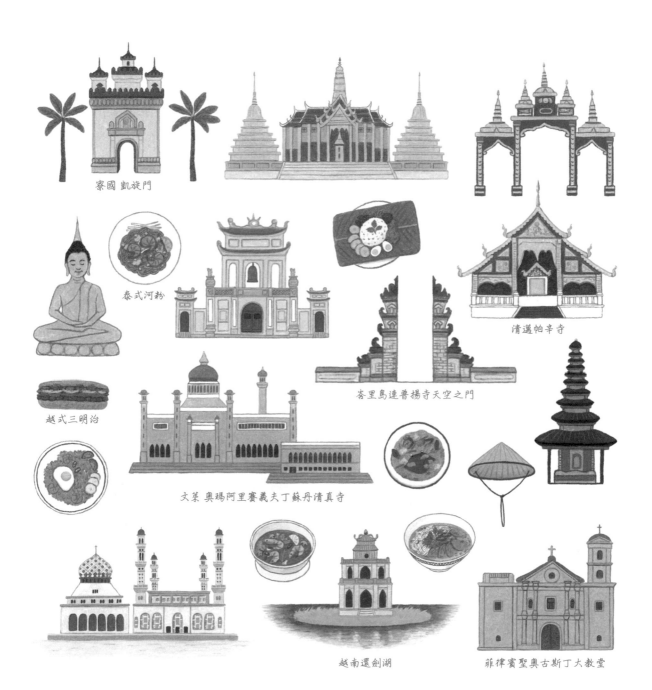

寮國 凱旋門

泰式河粉

越式三明治

清邁帕辛寺

峇里島連普揚寺天空之門

文萊 奧瑪阿里賽義夫丁蘇丹清真寺

越南還劍湖

菲律賓聖奧古斯丁大教堂

帝國大廈

Color Chart　　1084　1028　1094　1065　1067

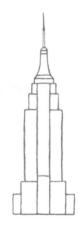

❶ 畫一個長方形,然後在兩側各畫兩個稍短的長方形。

❷ 在上方畫一個長長的長方形,然後在兩側各再畫一個稍短的長方形。

❸ 根據最高的那條線,兩側再各畫兩個小長方形。

❹ 在樓頂加上兩層,然後對稱地畫出尖塔。在塔頂畫條直線表示天線。

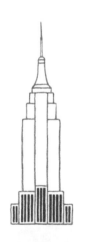

❺ 在最底部的長方形中畫上一個個細長的矩形來表示窗戶。

❻ 上面的長方形也同樣畫上長窗,並在觀景台上畫上正方形窗戶。

❼ 用淺青銅色塗滿整座大樓。稍微加深整體的輪廓線,使邊界更加清晰。

❽ 用青銅色填滿大樓之間的空隙,以增加立體感。

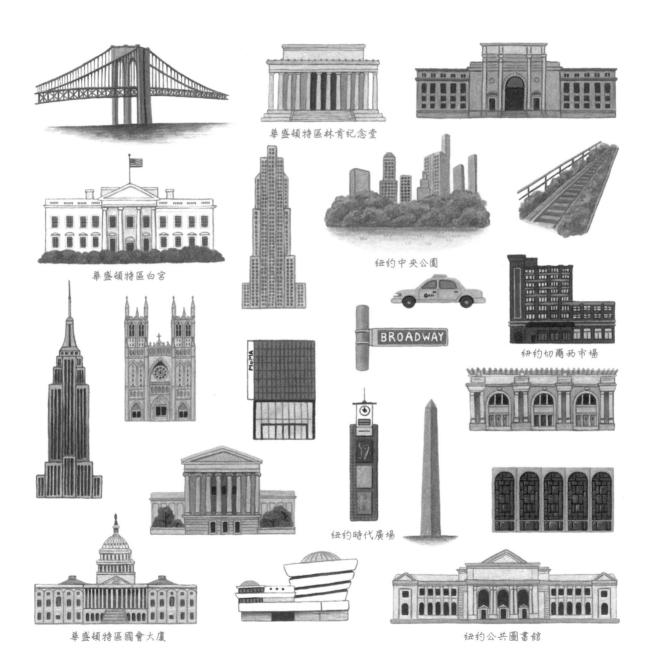

華盛頓特區林肯紀念堂

紐約中央公園

華盛頓特區白宮

紐約切爾西市場

BROADWAY

紐約時代廣場

華盛頓特區國會大廈

紐約公共圖書館

金門大橋

Color Chart

922　924　925　120　1096　1079　1025　1100

❶ 輕輕地繪出浮雲和地平線。

❷ 橫向畫出一條漸緩的曲線，兩側各畫出兩條垂直線。

TiP 右側的垂直線應該比左側的短，這樣才能表現出透視效果。

❸ 在垂直線之間畫四條橫線，並將上方的角落畫成圓弧形。

❹ 畫出連接主塔的曲線纜索。

❺ 沿著纜索畫出多條垂直線，作為纜繩。以淺綠色填滿樹叢，海洋則畫上淺藍色色。

TiP 隨著海洋遠離橋樑，則輕輕填色以表現遠處。

❻ 在另一側的主塔也畫上纜索和纜繩。

❼ 用深紅色加強橋樑結構，並用更深的顏色加強樹叢和海洋的色調。

TiP 填色時，將樹叢畫成圓形，海洋則沿水平方向填色。

❽ 用深藍色塗抹水平線，深紅色映出橋樑沉入海洋的部分，以進行細節描繪。

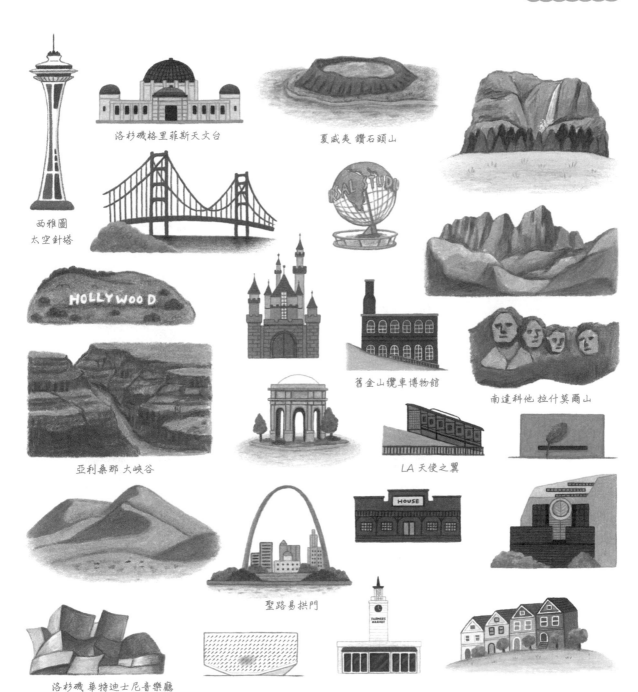

西雅圖
太空針塔

洛杉磯格里菲斯天文台

夏威夷 鑽石頭山

HOLLYWOOD

亞利桑那 大峽谷

舊金山纜車博物館

南達科他 拉什莫爾山

LA 天使之翼

聖路易拱門

HOUSE

洛杉磯 華特迪士尼音樂廳

大笨鐘

Color Chart
1025 1093 1080 1094 941 946 1059 1065 1067

❶ 畫出梯形屋頂,下方畫個長方形。

❷ 在屋頂下方留些空間後,將鐘樓成四等分。在最上方畫一個稍微寬一點的矩形,用於放置時鐘。

❸ 在屋頂的兩側畫上垂直線,再畫出尖尖的屋頂。在鐘樓兩側各畫一條細長的垂直線,並在矩形中畫個圓形。

❹ 在鐘樓下方的矩形底部各畫一條橫線,再用深褐色畫出細長的矩形窗戶。

❺ 在屋頂和時鐘下方也畫上小矩形,作為窗戶,然後將整個鐘樓塗成米色。

❻ 將屋頂塗上藍色,並畫上裝飾。時鐘則用圓形和線條作裝飾,並塗上顏色。

❼ 在時鐘周圍畫上四個小圓,鐘樓兩側畫上多條細長直線,作為細節描述。加深相接處的邊界線。

❽ 畫上時針和分針,並用深褐色加深屋頂和時鐘下方。在各樓層之間畫上小矩形進行裝飾。

倫敦眼

倫敦塔橋

倫敦聖保羅大教堂

週日烤肉

炸魚薯條

倫敦國家美術館

倫敦碎片大廈

羅馬競技場

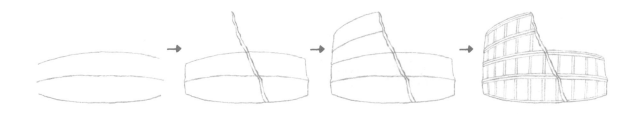

❶ 畫出三條漸緩的曲
　線。最下面的線條要
　畫成凹形。

❷ 連接曲線的兩端,並
　畫出傾斜的部分。

❸ 連接傾斜的部分,畫出
　3～4層。

❹ 在每層之間畫兩條細
　橫線,並畫出等距離
　的豎線作為柱子。

❺ 在1～3層間畫出拱形
　門,第4層畫上小窗。

TiP 邊緣處的門越窄越好,
　　這樣才具透視效果。

❻ 為1～2層的拱門和
　第4層的窗子上色,
　第3層的拱門只在邊
　緣上色。整體塗上米
　色。

❼ 用深黃色加強每層
　的邊界線,傾斜處的
　顏色也要加深。

❽ 用深米色加重柱子
　和每層的邊界線。

TiP 用深黃色加強傾斜處的
　　色調,以表現粗糙的質
　　感。

威尼斯總督宮

羅馬萬神殿

佛羅倫薩聖母百花大教堂

梵蒂岡聖彼得大教堂

威尼斯 佩姬古根海姆美術館

羅馬真理之口

米蘭 史卡拉歌劇院

那不勒斯 新堡

艾菲爾鐵塔

Color Chart　1093　941　948

① 畫出最底層的拱形。

② 畫出類似A字形的中間層和三個平台。

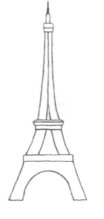

③ 畫出高聳的頂層和尖塔。

④ 整體塗上米色，分層的部分用深黃色填滿。

⑤ 拱門上，延續中間層的線條畫出垂直線，然後在整個塔身上畫上橫線。

⑥ 畫出X形，來表現鐵骨結構。

⑦ 在適當處畫上線條來表現細節結構。

⑧ 加強整體的輪廓線。

巴黎羅浮宮

雜菜煲

MOULIN ROUGE

艾菲爾鐵塔

巴黎聖母院

聖心大教堂

法式焗蝸牛

奧賽美術館

紐西蘭半殼淡菜

Color Chart　920　910　1006　1098　1094　946　1099

❶ 畫一個底部圓潤的
水滴,中間留白,其
餘塗上淺綠色。

❷ 用深一點的淺綠色
畫出層次感。

❸ 中間塗上深黃銅色,
並用青綠色做好和
邊界的過渡。加深左
下方的輪廓線。

❹ 用棕色在中間畫出
曲線,並在下方用深
淺綠色畫出垂直線,
細緻地描繪外殼。

奇異鳥

Color Chart　939　1092　1029　1094　941　946　935

❶ 畫出頭和身體。

❷ 畫出喙和腿。

❸ 根據輪廓線的顏色
進行上色。用棕色加
強身體下方。

❹ 用深棕色的短曲線
來表現羽毛,並用較
深的顏色對喙部和
腿進行細節描繪。畫
上眼睛。

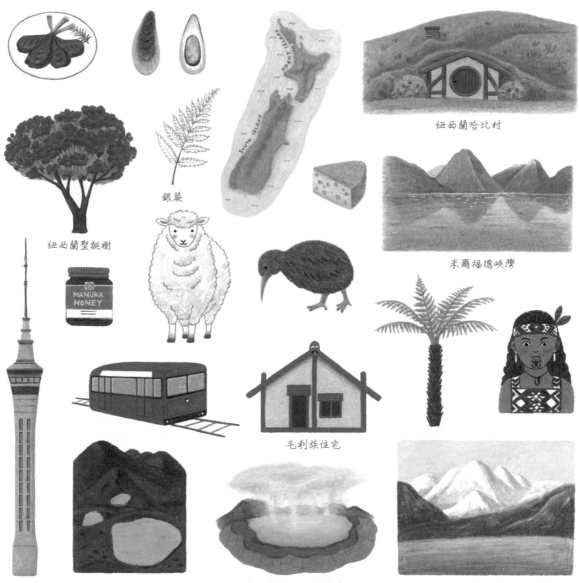

紐西蘭哈比村

銀蕨

紐西蘭聖誕樹

米爾福德峽灣

毛利族住宅

奧克蘭天空塔

羅托魯阿 瓦伊奧塔普

自由女神像

Color Chart
1012 1001 1021 992 905 1080 941 948

 → → →

❶ 畫出臉部和皇冠，再畫出身體輪廓。

❷ 根據輪廓畫出衣服的皺摺、手臂、火炬和獨立宣言。

Tip 先用薄荷色勾出形狀，再用青綠色加深色調。

❸ 整體塗上薄荷色，並用青綠色加強輪廓線。用淡橙色和黃色替火炬上色。

❹ 用薄荷色畫出基座，並用深米色和古銅色畫出底下的結構。

N首爾塔 (南山塔)

Color Chart
122 289 120 109 1021 1059 1063 1065 1068 1070 1072 1076

 → → 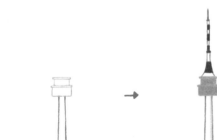 →

❶ 畫一個大方形，上方畫個小方形，周圍再畫上山形。在大方形中畫四條橫線來表示窗戶的位置。

❷ 畫出柱子，上方再畫出方形的觀景台。

❸ 畫出尖尖的發射塔，並按照輪廓線的顏色進行上色。在柱子的右側塗上淺灰色。

❹ 用深灰色加強發射塔的輪廓，並在觀景台上畫上橫線。在柱子上以灰色橫線作為露台，在底層畫上垂直線作為窗戶。

Tip 最後，在山頂塗上綠色，再畫上短線作為細節。

印度 泰姬瑪哈陵

杜拜 帆船飯店

土耳其蘇丹艾哈邁德清真寺

墨西哥 奇琴伊察

奧地利 美泉宮

希臘 帕德嫩神廟

台北101

加拿大
國家電視塔

智利 摩艾石像

韓國

Color Chart 923 103 1072 935

 → → →

❶ 畫個矩形，中間輕輕地畫個紅色的圓，在畫上波浪紋。

TiP 波浪紋的左邊向下，右邊向上。

❷ 將圓的上半部塗成紅色，下半部塗成藍色，完成太極圖案。

❸ 左上角畫三條線表示乾卦，左下角畫四條線來表示離卦。

❹ 右上角畫五條線來表示坎卦，右下角畫六條線來表示坤卦。

美國

Color Chart 923 103 1072

 → → →

❶ 畫個矩形，共有十三格，在下半從下往上畫六條紅色橫線。

TiP 需要畫十二條橫線才能形成十三個橫條。

❷ 中間用藍色畫一條豎線，在右邊的矩形中畫六條紅色橫線。

❸ 在左邊的矩形中畫六顆星，下方再畫五顆星。

TiP 總共有九行。

❹ 以固定的間隔重複畫星星，再用藍色填充空白處，用紅色間隔填充橫條。

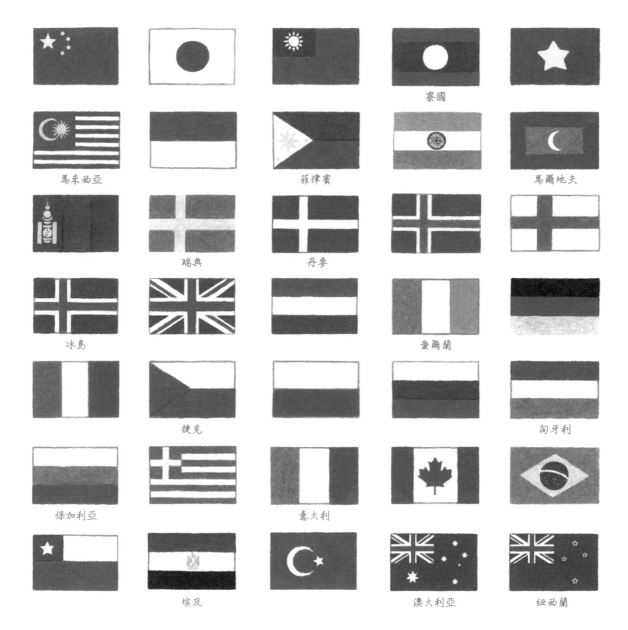

寮國

馬來西亞　　　　　　　　菲律賓　　　　　　　　馬爾地夫

　　　　瑞典　　　　　丹麥

冰島　　　　　　　　　　　　　　　　愛爾蘭

　　　　捷克　　　　　　　　　　　　　　匈牙利

保加利亞　　　　　　意大利

　　　　埃及　　　　　　　　澳大利亞　　　　紐西蘭

陌生但十分刺激的活動

凝視著營火的跳動，心中充滿星星的倒影。

有時也會想要探險叢林。

現在是將想像中的冒險轉移到紙上的時候了。

準備好要出發了嗎？

帳篷

Color Chart
914　140　1080　941　946　1054　1058

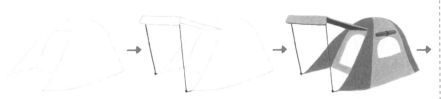

❶ 畫一個圓頂三角形的帳篷主體。

❷ 畫出兩個相連的梯形作為帳篷的門,再畫出支柱。

❸ 畫出帳篷的入口、窗戶和窗戶上的布簾。根據輪廓線的顏色進行上色。

❹ 從入口處往帳篷內部畫一條線,再填上對比色增加立體感。在窗戶上畫格子,以表現網狀物。

篝火

Color Chart
1011　1012　1001　922　941　946　947

❶ 畫二個長圓柱來代表木柴。靠近火焰的部分交叉成X形。

❷ 兩側再多畫幾根木柴,讓它們相互交叉。火焰的內部用黃色填滿,並向外漸變成紅色。

❸ 根據輪廓線的顏色進行上色。

Tip 火焰的邊界不可過於清晰。靠近火焰的木柴顏色較淡。

❹ 用深古銅色加深木柴下部,以表現木材的質感。靠近火焰的木柴用黃色上色,以表現燃燒的感覺。

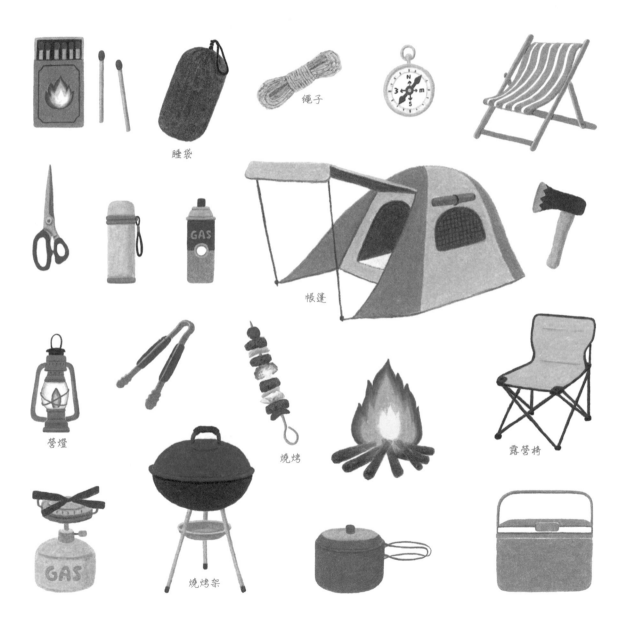

繩子

睡袋

帳蓬

營燈

燒烤

露營椅

燒烤架

綠洲

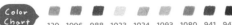

120 1096 988 1023 1024 1093 1080 941 947

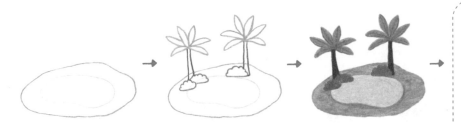

❶ 大致畫出地面輪廓，再畫出圓形的水池。

❷ 用曲線勾出樹叢，在旁邊畫上棕櫚樹。

❸ 根據輪廓的顏色進行填色。在棕櫚樹葉中間畫條線以表示葉脈。地面上則塗上深米色，表現出沙土的質感。

❹ 用天藍色輕輕塗在水池上部，以營造出地下的感覺。畫出起伏不定的曲線來表現波光粼粼的水波。在棕櫚樹幹上畫上短線以表現樹木的質感。

TiP 在樹叢下方用深綠色畫圓，增加立體感。

響尾蛇

Color Chart

1092 1093 1028 1094 941 946 947 935

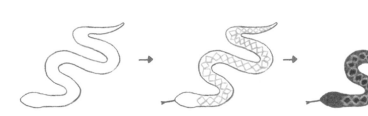

❶ 用粗線畫出彎曲的身體。

❷ 畫出舌頭，並沿著身體畫出菱形。

❸ 用米色勾畫菱形的邊緣，深棕色填滿內部。用黃銅色塗滿身體。

TiP 菱形和身體應該柔和地填色，才顯得自然。

❹ 用深黃銅色加深菱形內部以使其更加清晰，並在頭部和身體上畫出細小的格子來表現鱗片。

沙鼠

非洲刺龜

椰棗樹

長角羚

巨柱仙人掌

生石花

獅獅

沙貓

約書亞樹

香蕉樹

Color Chart
1012 1003 989 1005 120 1096 943 1029 1031

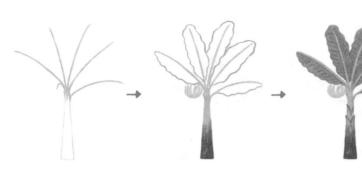
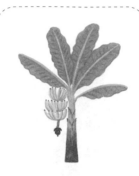

❶ 畫出樹幹,末端畫出展開的葉脈。

❷ 用參差不齊的輪廓來描繪葉子。樹幹向下漸變成棕色。在一側畫出類似花朵的香蕉。

❸ 填色後,用綠色畫出葉脈。在樹幹上用棕色畫出交錯的斜線,表現出重疊感。

用綠色加強中心的葉脈周圍和葉子的輪廓,以增加立體感。

❹ 用深黃色加深香蕉的色調,再用古銅色塗抹尖端,以相同的方式繪製三層香蕉。最後畫上紫紅的花朵。

鱷魚

Color Chart
939 289 989 1005 1097 908 947

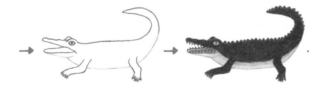
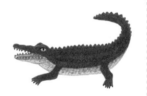

❶ 先畫出突出的眼睛,再畫出張開的長嘴。

TiP 由於嘴巴末端有鼻孔,所以輕輕地圓潤收尾。

❷ 畫出修長的身體,以及前腳和後腳。

TiP 鱷魚只有後腳上有爪子!

❸ 從頸部到尾巴,畫出尖尖的三角鱗片。背部和腿用黃綠色,肚子則混合淡黃綠色和黃綠色。畫出牙齒,並將嘴巴內部塗成粉紅色。

❹ 在背部畫上幾條線,再畫出三角形來表現鱗片。在肚子上則畫上垂直線,並用點來表現鱗片的質感。畫出爪子,並清晰地勾畫眼睛。

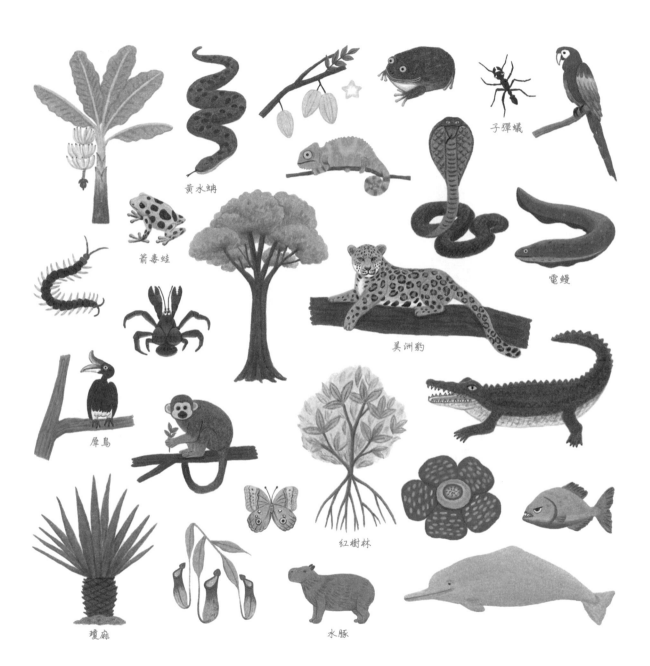

黃水蚺

葡毒蛙

犀鳥

瓊麻

子彈蟻

美洲豹

紅樹林

水豚

電鰻

蛙鞋

1012　942　1063　1065　1067

❶ 畫一隻粗壯的鞋子，並畫出腳踝進入的部分。

❷ 在前方畫出一隻大鴨腳，並將腳踝處填滿帶有藍色調的深灰色。

❸ 根據鴨腳的形狀畫出裝飾的曲線。鴨腳用黃色，曲線用帶有藍色調的深灰色。

❹ 畫出後腳跟的固定帶，並用黃褐色加深邊緣的色調，以增加立體感。

潛水衣

1012　1059　1063　1065　1067

❶ 畫出頸線和手臂。

❷ 畫出身體和腿部。

TiP 由於潛水衣是貼身的衣服，所以要畫出清晰的輪廓。

❸ 繪製圖案進行裝飾。

❹ 根據輪廓的顏色進行填色，並在身體和手臂的接觸處用深灰色畫出邊界線。

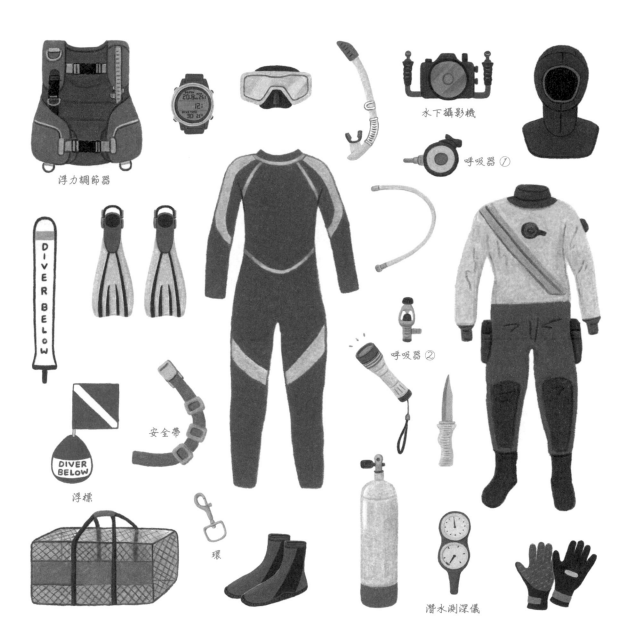

浮力調節器

DIVER BELOW

浮標

DIVER BELOW

安全帶

環

水下攝影機

呼吸器 ①

呼吸器 ②

潛水測深儀

特別的日子

確認再確認！

驚喜派對

空氣中飄蕩著興奮和歡樂，

介紹一些在特殊日子裡畫出來會很棒的物品。

情人節、萬聖節、聖誕節！

讓閃閃發光的小物充滿紙上。

氣球

 → → →

❶ 畫出愛心,下方畫出 U形的吹氣口。

❷ 畫條淺灰色的線,再用深灰色在右側加深色調。將氣球塗上紅色。

❸ 用深紅色加深氣球邊緣的色調。

❹ 在氣球的邊緣上用深紅色畫出短線。

TiP 在氣球中間畫條白線,以表現立體感。

巧克力

 → → →

❶ 畫一個輪廓參差不齊的圓,在中間填滿米色的矩形。

❷ 空白處填滿深米色的矩形。

❸ 用棕色填滿矩形之間的空白。

TiP 用棕色稍微加深矩形的上部,自然地表現出沾滿巧克力的感覺。

❹ 用深棕色在矩形的下部稍微加深,增加立體感。

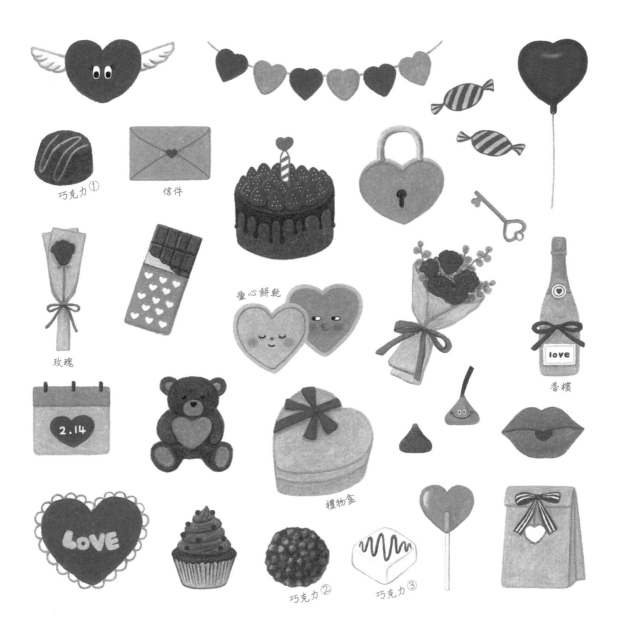

巧克力①

信件

玫瑰

疊心餅乾

香檳

2.14

禮物盒

LOVE

巧克力②

巧克力③

南瓜裝飾

Color Chart 1001 918 921 1096 1090 935

 → → →

❶ 畫個橫向的長橢圓形，大致勾出南瓜的形狀。在中間畫一個縱向的長橢圓形。

❷ 在兩側，依長橢圓的輪廓畫上南瓜瓣，也畫上南瓜蒂。

❸ 畫出蒂後面的南瓜瓣，並用淡橘色填滿整個圖案。將蒂塗上綠色。

Tip 用橘色填滿南瓜的下部，表現出沉甸甸的感覺。

❹ 用深橘色勾勒輪廓，畫出黑色的五官。在蒂上畫出深綠色線。

Tip 也可以畫成眼睛緊閉或從嘴巴流出血等各種表情，來增加變化！

棒棒糖

Color Chart 1001 1008 996 1083 1072

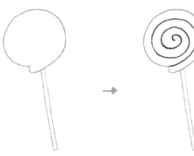 → 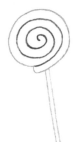 → 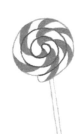 →

❶ 畫出末端稍微突出的圓形，下方畫出棒棒。

❷ 畫出螺旋線。

❸ 保持一定間距，用淡橘色畫出扭曲的漩渦，並填滿米色。將空白處填滿紫色。

❹ 用深灰色加深右側輪廓，增加立體感。螺旋線則用深紫色加深色調。

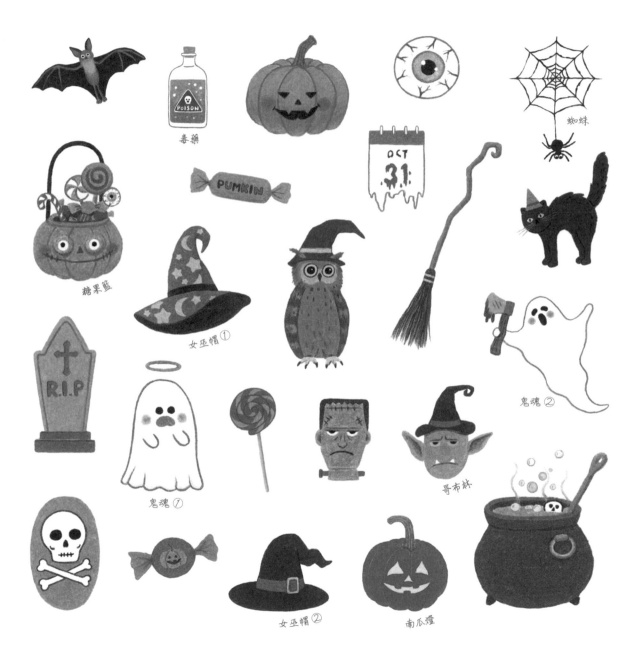

毒藥

蜘蛛

糖果籃

女巫帽①

鬼魂②

R.I.P

鬼魂①

哥布林

女巫帽②

南瓜燈

幽靈

❶ 畫一個幽靈的身體，臉部呈橢圓形。

❷ 畫上帽子。用檸檬黃替眼睛上色，臉部則用深灰色。

❸ 在帽子上畫上方形的扣環，再用橙色畫上橫線。畫上可愛的眼睛、鼻子、嘴巴和鬍鬚。

❹ 用深紫色填滿帽子的空白處，並勾出扣環的邊緣線。

TiP 用淺灰色輕輕加深右側和底部的色調，以表現布料的質感。

毒藥

❶ 畫出瓶子和軟木塞。

❷ 在瓶內畫一個圓形，上方畫幾個小圓。

❸ 畫上貓臉和交叉的骨頭。用翠綠色填滿空白處，呈現毒藥的效果。瓶子則用灰色填滿，並用深灰色勾出輪廓。

❹ 用深翠綠色加深右側邊緣線。畫上黑色的貓眼和嘴巴，並清晰地勾出骨頭輪廓。

TiP 在毒藥的左上角輕輕塗上白色，以呈現充滿液體的效果。

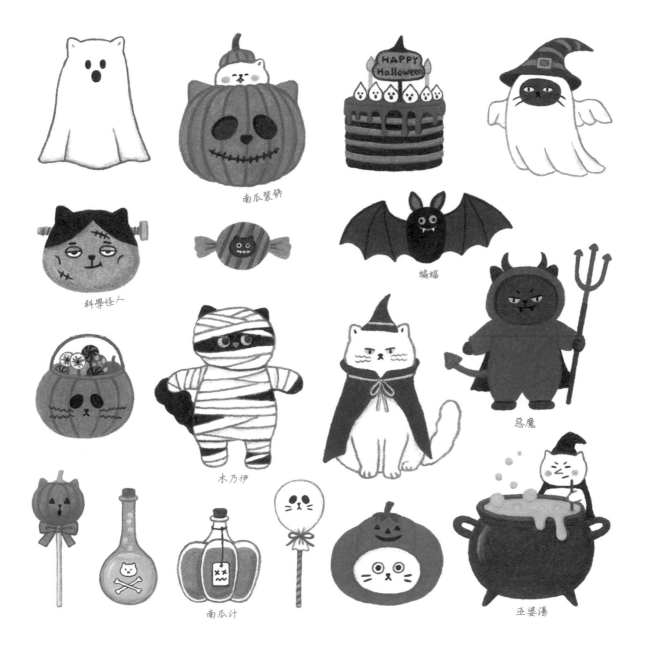

南瓜裝飾

科學怪人

蝙蝠

惡魔

木乃伊

南瓜汁

巫婆湯

聖誕紅

Color Chart 120 1096 109 122 924

 → → →

❶ 畫四個小圓，在一側畫個半圓。

❷ 畫三片尖尖的葉子，並填色。將果實塗成紅色。

❸ 用綠色填滿葉子邊緣，並畫出葉脈。

❹ 用深紅色勾勒果實的輪廓，以區分果實和葉子的邊界。

TiP 在果實的左上方畫條白色線，表現反光效果。

馴鹿魯道夫

Color Chart 922 1093 1080 941 1082 935

 → → →

❶ 畫個略微細長的臉，再畫出耳朵。

❷ 在下方1/3處畫一個圓作為鼻子。用米色填滿眼睛和嘴巴周圍，深米色填滿鼻子周圍。

❸ 畫上樹枝狀的角，並用相同顏色填滿耳朵內部。用米色填滿耳朵外部。

❹ 用紅色填滿鼻子，並畫上腮紅。畫上黑色的眼睛後，再用白色點亮眼睛。

TiP 像聖誕紅的果實一樣，在鼻子的左上方畫條細線，以表現反光。

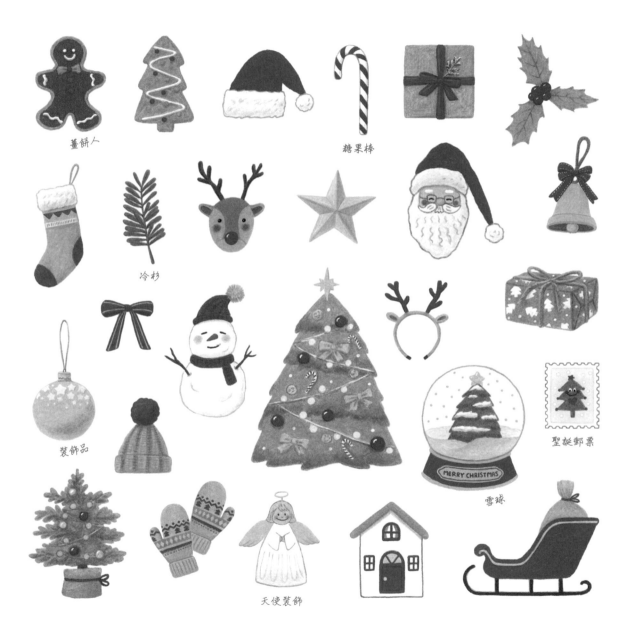

薑餅人　　　　　　　　　　糖果棒

冷杉

裝飾品

聖誕郵票

雪球

天使裝飾

聖誕樹餅乾

Color Chart　924　1093　1080　1013　928　929　1092

❶ 用米色畫出樹形，中間留下間隙。用淺粉紅色畫出小樹，做成有邊框的餅乾。

❷ 中間畫出草寫的L形。用黃褐色和米色混合塗抹邊緣，呈現烘烤感。

❸ 用淺粉紅色填滿空白處，作為糖霜。

TiP 用粉紅色加強右側和下方的糖霜，以增加立體感。

❹ 在糖霜上畫上小圓圈和十字形。

TiP 在白色線條下方用深粉紅色輕輕塗抹，畫出陰影，增加立體感。

雪人

Color Chart　927　939　1080　941　1068　1069　935

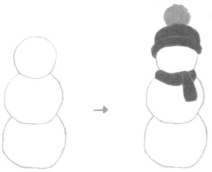

❶ 畫一個圓，在下方重疊兩個圓。

TiP 稍微凹凸不平的輪廓，加更真實！

❷ 畫上帽子和圍巾。

❸ 畫上樹枝形狀，做為手臂，並在身體上用淺灰色畫出曲線。

TiP 用深咖啡色在帽子和圍巾上畫上短線，以表現布料的質感。

❹ 畫上可愛的眼睛、鼻子、嘴巴和腮紅。以淺灰色輕輕在身體邊緣和灰色曲線周圍塗抹。

TiP 填滿身體後，眼睛會變得更加清晰。

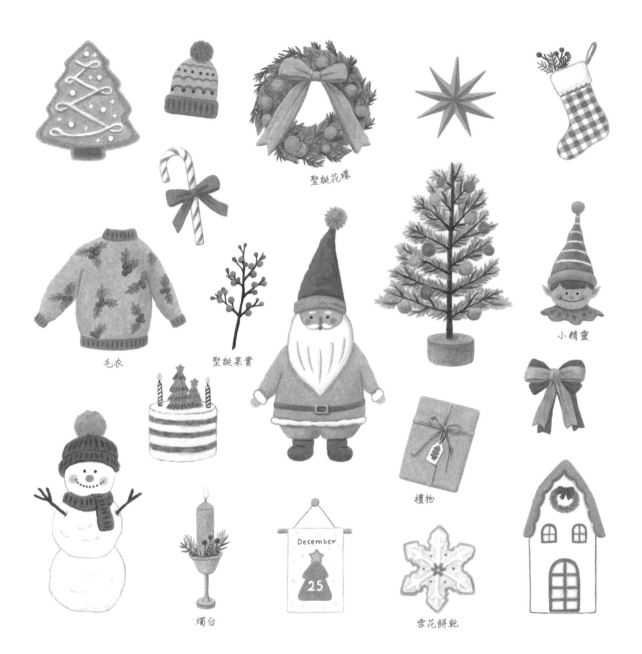

聖誕花環

小精靈

毛衣

聖誕果實

禮物

燭台

雪花餅乾

值得紀念的日子

生日、結婚紀念日、父母節，以及中秋節和新年，

每個特別的日子都有其代表性物品或顏色，

只要善用這一點，就能生動地表現出特有的感覺。

就像一想到浪漫的婚禮就會聯想到白色和淡粉色一樣！

生日帽

① 畫一個三角形。

② 用粉紅色畫出一條條粗的斜線。

③ 將空白處填滿淺綠色後,在頂點重疊畫上十字形和X形。

④ 線條越多,絨毛球看起來就越真實。

禮物盒

① 先畫一個橫向的長方形,下方再畫一個豎向的長方形。

② 在中間畫一條細長的帶子,頂部畫個和帶子同寬的半圓。

TiP 用深粉紅色加深帶子右側,以表示厚度。

③ 在半圓兩側畫上環狀結帶,並在長方形上畫出標籤。

④ 運用圓形、三角形和方形來營造包裝紙的感覺。在標籤上用黑色畫個小圓,再畫條連到半圓的線。

TiP 在標籤的黑色圓圈周圍,再用白色畫一圈,看起來會更真實。

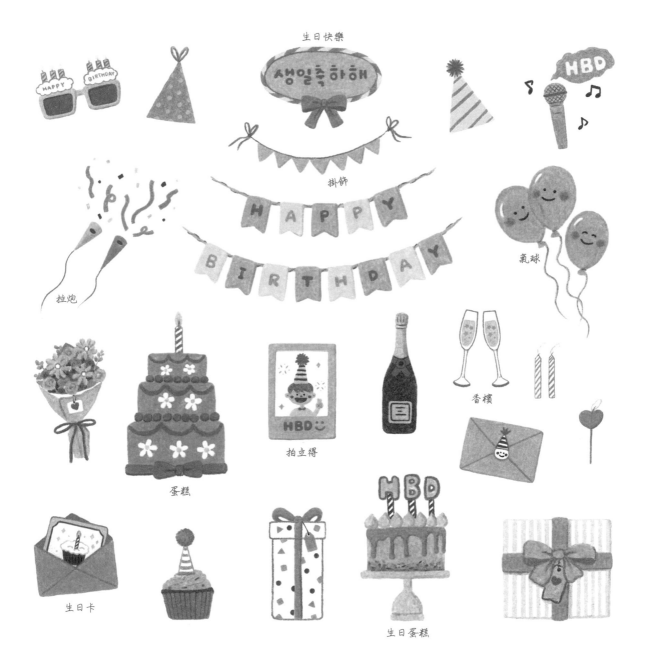

生日快樂

掛飾

氣球

拉炮

香檳

蛋糕

拍立得

生日卡

生日蛋糕

羊

 → → →

❶ 畫出圓潤的臉部輪廓,和臉部上方蜿蜒曲折的輪廓線。

❷ 用灰色畫出臉部周圍的小半圓線,以表現毛髮。

❸ 在兩側畫上尖尖的耳朵。將耳朵內部塗成深粉紅色。

❹ 畫上眼睛、鼻子、嘴巴和臉頰。用杏色填滿鼻子。

白羊座

 →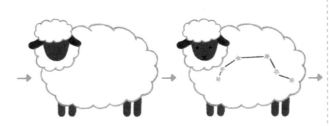

❶ 畫出雲朵狀的毛髮,再用深灰色畫出臉部,和黑色的耳朵。

❷ 在耳朵下方畫一圈半圓形線條,作為頭部。畫出雲朵狀的身體和腿部。

❸ 在身體內畫上星星,再用線連接。畫上眼睛、鼻子和嘴巴。

❹ 在身體各處畫上豬尾巴形狀的線條,來表現毛髮。

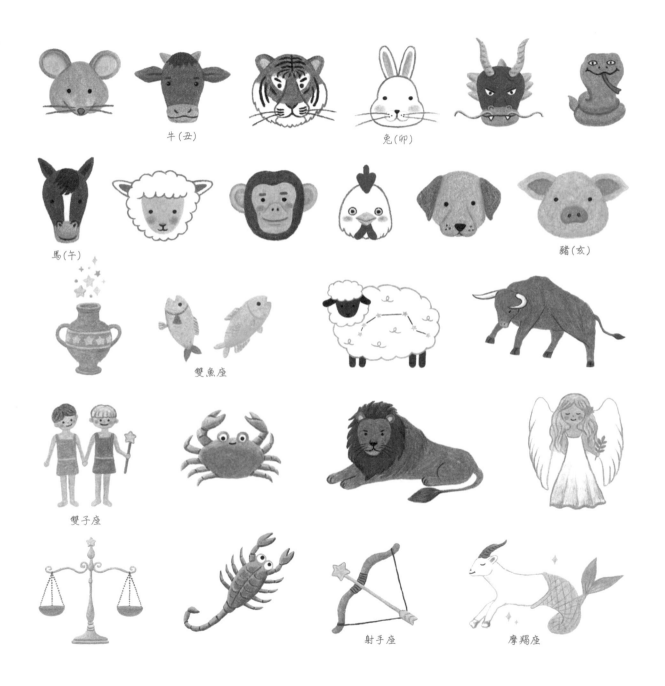

牛(丑)　　兔(卯)

馬(午)　　豬(亥)

雙魚座

雙子座

射手座　　摩羯座

婚紗

Color Chart
1083　1068　938

❶ 混合米色的灰色畫出頸部、肩帶和上半身。

❷ 畫出裙子，再畫上垂直線以表現褶皺。

TiP 在表現褶皺時，往上畫的線要輕柔，手要放輕。這樣會自然。

❸ 用淡灰色填滿裙子下部和垂直方向的褶皺。褶皺周圍的色調要深一些。

❹ 沿著上半身往上塗，使邊界更加自然。

TiP 沿著褶皺畫出白點，就可以表現閃閃發光的婚紗裙啦！

捧花

Color Chart
1012　1013　1014　1092　120　1096　109

❶ 畫三朵花。

TiP 先畫大花，然後在周圍畫小花，這樣更容易保持平衡。

❷ 用淡粉紅色畫玫瑰和鬱金香的花苞。塗滿顏色的橫向橢圓形是玫瑰花苞，上方的縱向橢圓形則是鬱金香花苞。

❸ 畫出淡綠色的葉子，束花的絲帶和花莖。

TiP 在花朵之間塗上綠色，可以讓整束花更加豐富，突顯花朵的存在。

❹ 用深粉紅色勾勒花瓣和絲帶的輪廓。畫幾個小圓，下面畫上花萼和花莖，以表現含苞待放的花朵。

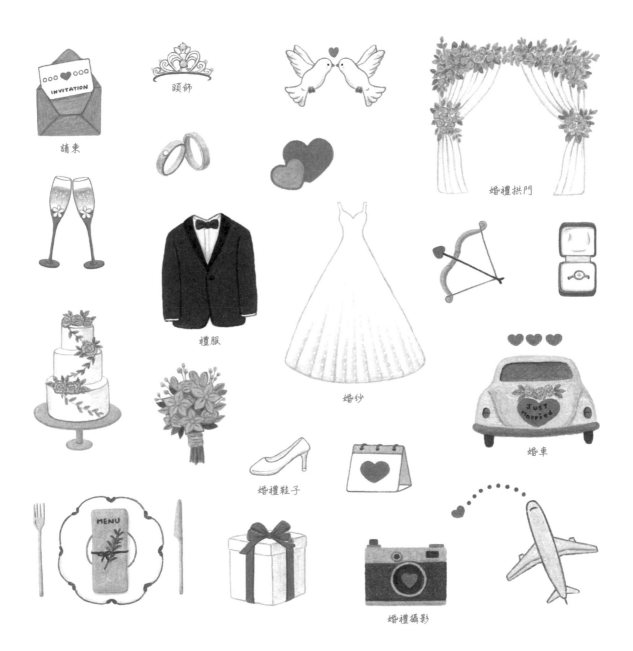

INVITATION

請柬

頭飾

婚禮拱門

禮服

婚紗

婚車

婚禮鞋子

MENU

JUST Married

婚禮攝影

康乃馨

Color Chart
928 922 923 120 1096 109

❶ 畫一個圓，下面畫個 U形作為花萼。

❷ 用綠色畫出王冠形的花萼，再用紅色在圓心處畫出波浪狀曲線，來表現花瓣。畫出花莖和葉子。

❸ 用紅色畫一片分叉的花瓣。再用深粉紅色在末端塗上顏色，製造漸變效果。

❹ 以相同的方式畫花瓣，填滿整個圓。用深綠色塗滿花莖和葉子，再畫出葉脈。

禮金袋

Color Chart
940 942 1092 1029 120 1028 1068 1083

❶ 畫一個圓角四邊形。繫帶處留白，整個用深黃色填滿。

❷ 下方用黃銅色畫條橫線，作為封口。下方用黃褐色畫出陰影。畫出心形、菱形和鑰匙孔形，再用淺灰色填滿繫帶。

❸ 心形用深粉紅色填滿，用淺褐色畫出菱形的邊框。在繫帶的兩側用灰色畫上邊線。鑰匙孔形用紫紅色塗滿。畫上康乃馨花，用淺綠色畫花莖和葉子。

❹ 用黃銅色畫上花朵和葉子作為裝飾。加深繫帶兩側色調，以提升立體感。

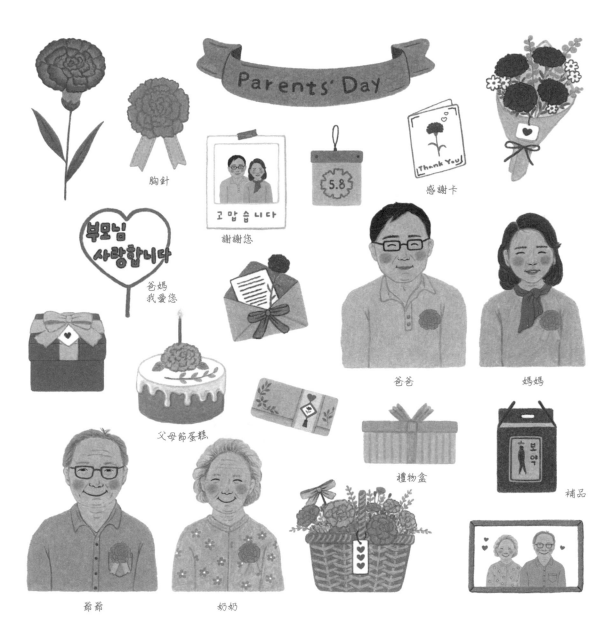

Parents' Day

胸針

고맙습니다
謝謝您

5.8

Thank You!
感謝卡

부모님
사랑합니다
爸媽
我愛您

爸爸

媽媽

父母節蛋糕

禮物盒

보약
補品

爺爺

奶奶

松餅

Color Chart
1013　928　109　1068　1072　938

❶ 畫出兩側略尖、像檸檬般的橢圓形。

❷ 以同樣的方式往後疊放,再根據輪廓線的顏色進行填色。

TiP 以綠色和白色來上色。

❸ 在頂部畫條曲線,以表現摺疊。再用更深的顏色塗抹底部,以突顯立體感。

❹ 畫出容器。用淡灰色加深容器的角落,以增加立體感。

福袋

Color Chart
140　916　922　925　937

 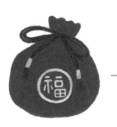

❶ 畫一個向上變窄的大圓,再以曲折的輪廓來描繪袋子的入口。

❷ 用深紅色畫條細線,再畫一條重疊的線。絲帶末端用黃色畫上裝飾。

TiP 用深棕色來加深絲帶下部,增加立體感。如果想要營造豐富的感覺,也可以畫兩條絲帶!

❸ 在中間用黃色畫個圓,寫上「福」字。整個畫面都用深紅色填滿。

❹ 在入口和絲帶結的下方用深紅色畫上短線,以表現布料交疊的樣子。

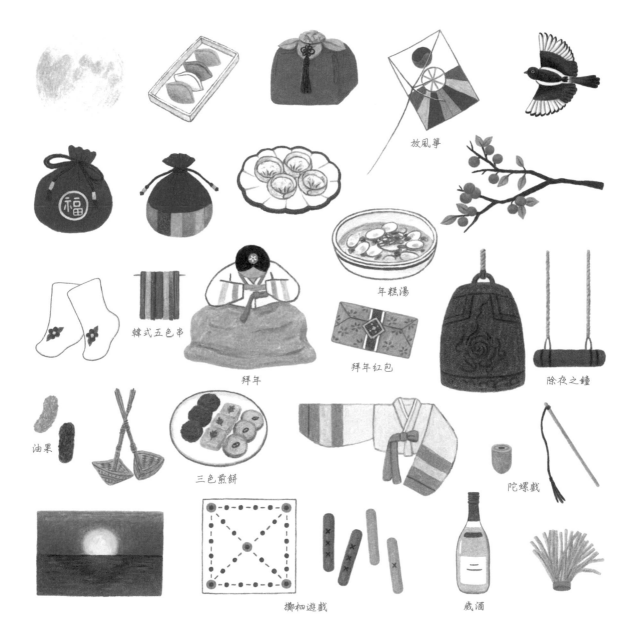

放風箏

年糕湯

韓式五色串

拜年

拜年紅包

除夜之鐘

油果

三色煎餅

陀螺戲

擲柶遊戲

歲酒

美麗的自然風景

四季景象

裝飾日記時常用到的天氣圖案，

我們收集了具有象徵意義的畫作，清楚揭示了季節感。

當你想記錄今天發生的事情，或是表達心中感受時，

或為逝去的季節感到悲傷時，就可以把它畫出來。

多雲

Color Chart 1017 1050 1051 1052 935

 → → →

❶ 畫出雲的輪廓線。

TiP 因為雲的邊緣本來就沒有明顯的邊界，所以輪廓線不要畫得太清晰。

❷ 留出眼睛的位置，再用淡淡的灰色塗滿整個區域，給人一種冷冽的感覺。

❸ 用比底色更深且帶有冷感的灰色加深下半部的色調。

TiP 用圓滾滾的筆觸塗抹，可以營造出像是慢慢浮現的感覺。

❹ 表現出像是心情不好的表情，就像陰沉的天氣一樣。

閃電

Color Chart 916 1012 1003 1050 1051 1052 1058

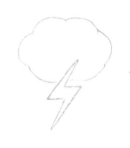 → 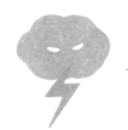 → →

❶ 畫出雲和閃電的輪廓。

❷ 留出眼睛的位置，再塗上淡灰色，閃電則塗上黃色。

❸ 用圓滾滾的筆觸加深下半部和邊緣的色調。

❹ 用深黃色加深閃電的輪廓，再用檸檬黃在周圍塗抹。畫上皺眉和銳利的眼睛。

TiP 畫好閃電周圍的烏雲後，輕輕塗上檸檬黃可以增強閃電的效果！

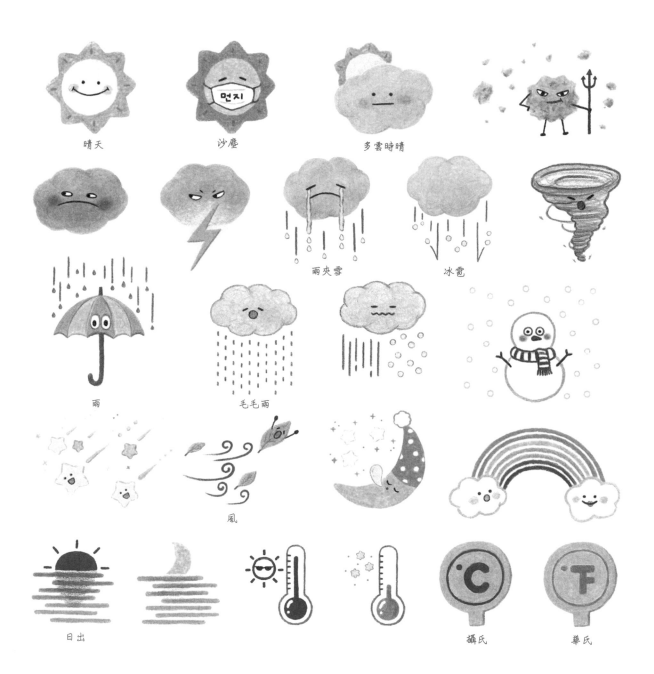

晴天　　　　　沙塵　　　　　多雲時晴

雨夾雪　　　　冰雹

雨　　　　　毛毛雨

風

日出　　　　　　　　　　　　　　　攝氏　　　　華氏

櫻花

Color Chart 1014 928 929 195 938

 → → →

❶ 用粉紅色畫出五片末端呈心形的花瓣。

❷ 混合塗上白色和淡粉紅色。

❸ 用深粉紅色塗抹成漸層，從外逐漸向中心加深。

TiP 在花瓣邊緣輕輕用粉紅色勾上一圈，可以產生向內收縮的效果。

❹ 用紫色畫出小圓圈和細線，以表現花蕾。

TiP 花蕾的長度各自不同會更加自然。3

迎春花

Color Chart 1011 1012 1002

 → → →

❶ 用淡黃色畫一個非常小的圓來表現花蕾，再用深黃色填滿周圍。

❷ 畫出尖尖的四片花瓣，彼此對望。

❸ 塗上淡黃色。

❹ 輕輕在花瓣邊緣和中心部分用黃色加些色調。

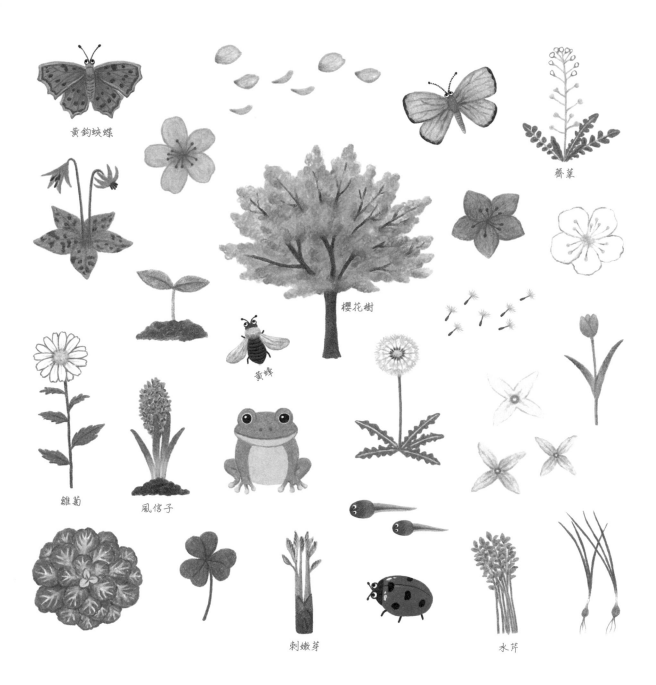

黃鉤蛺蝶

薺菜

櫻花樹

黃蜂

雛菊

風信子

刺嫩芽

水芹

裙帶菜

Color Chart
1005　1090

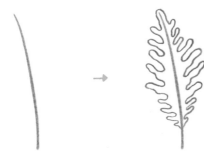 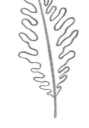 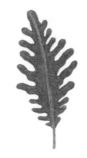

❶ 用青檸色畫條曲線。

❷ 將葉子畫成波浪狀。

❸ 混合青檸色和深綠色替葉子上色。

❹ 莖的周圍用深綠色畫線，增加立體感。

海洋

Color Chart
1023　1024　1079　1025　133　902　1088　1056

 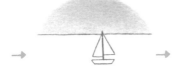

❶ 用淺藍色畫艘船。在帆的中心線上畫上藍色，以突顯重點。

❷ 畫條水平線，混合兩種藍替天空上色。

TiP 越接近地平線，力道越輕。

❸ 以帶有紫色調的藍色塗滿海洋。離水平線越遠，色調越淡。

TiP 用畫天空時所用的淺藍色輕輕在海上畫出短線，表現出波光瀲灩的感覺。

❹ 用冰冷的深灰色清晰地勾勒出遊艇的輪廓，再用藏青色塗滿遊艇的下半部，突顯陰影。

TiP 用飽和度較高的藍色在海洋上畫上幾條短線，最大程度地突顯波浪起伏的效果。

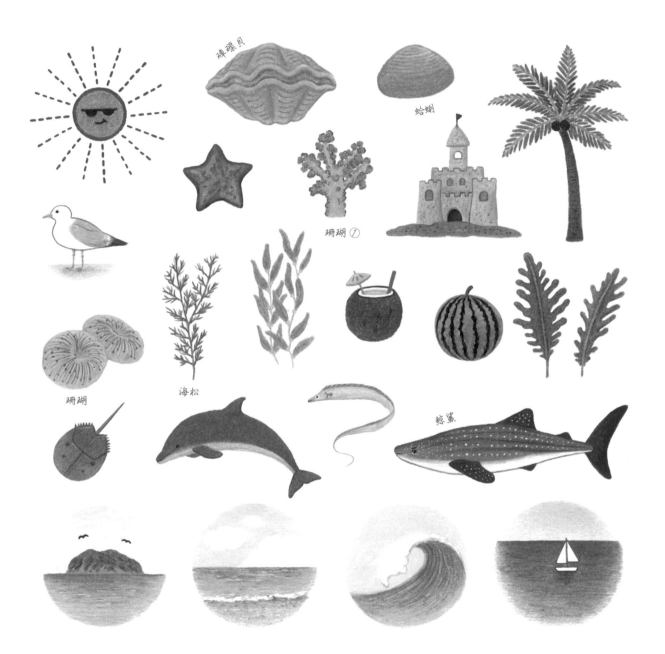

硨磲貝

蛤蜊

珊瑚 ①

珊瑚

海松

鯨鯊

落葉

Color Chart
914 940 1034 943 941

❶ 用棕色畫出細線,再用象牙色輕輕勾出輪廓。

❷ 沿著輪廓用深黃土色畫出鋸齒狀的線條。

❸ 混合淺黃土色和深黃土色來上色。

❹ 用棕色勾勒葉子邊緣,再以斜線來表現葉脈。用橄欖色填滿葉脈的右側,使其更加清晰。

蕨類植物

Color Chart
1005 1098 1091 946 935

❶ 用淺綠色畫一個圓,再從圓心向外畫出延伸的線條。

❷ 混合棕色、淺綠色畫出豐富的線條。

❸ 繼續混合棕色和淺綠色畫出短線,填滿空白處。

❹ 用白色畫出兩個圓作為眼睛,再畫上眼珠子和鼻子。

TiP 只畫一次可能無法清晰地呈現出白色。等顏料乾燥後,再繼續塗抹。

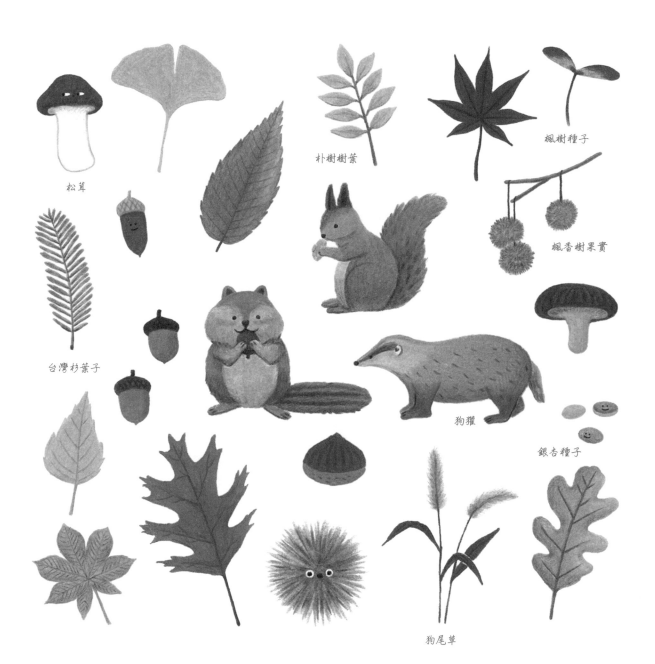

松茸

朴樹樹葉

楓樹種子

台灣杉葉子

楓香樹果實

狗獾

銀杏種子

狗尾草

冰錐

Color Chart
1086 1087 1025 1061 1063

 → → →

❶ 畫條橫線，下方畫個
　長三角形。

Tip 在繪製冰錐的輪廓時，
需要控制力道，以便表
現出融化後向下流動並
凍結成冰的感覺。

❷ 連接幾個三角形畫
　出高低不一的冰錐。

❸ 混合淺天藍色填滿
　右側和邊緣。朝中心
　部分逐漸放鬆力道
　塗抹。

❹ 在邊緣處用深藍色
　點狀塗抹。這部分與
　上個步驟的淺藍色
　形成漸層。

Tip 用帶有藍色調的深灰色
加深輪廓，使冰錐更加
清晰透明。

冰屋

Color Chart
1086 1061 1063 1065 938

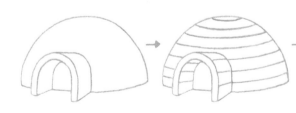 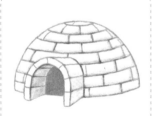

❶ 先畫個半圓，再畫個
　突出的倒U形門。

❷ 沿著底部畫出一條
　條橫線。

❸ 畫上垂直線以表現
　磚牆。在門內部塗上
　帶藍色調的灰色，側
　面混合塗上淺藍色
　和白色。將冰屋塗成
　淺藍色和白色的混
　合色。

❹ 用帶有藍色調的淺
　灰色在磚塊的交界
　面畫出邊線，以增加
　立體感。

Tip 用帶有藍色調的深灰色
加強磚塊間的邊線，以
表現出陰影。

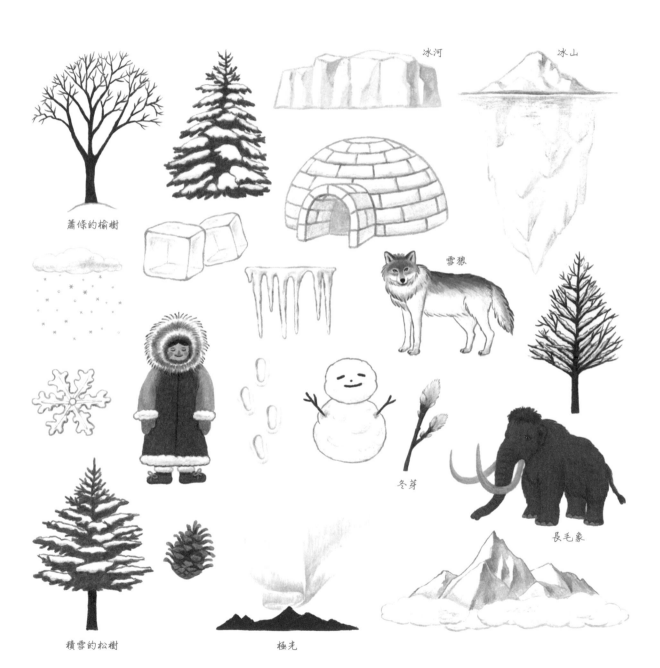

冰河

冰山

蕭條的榆樹

雪狼

冬芽

長毛象

積雪的松樹

極光

生機勃勃的植物

隨時都能給予我們清新感和翠綠的植物！

同樣的綠色在不同的光線下會呈現出不同的色彩，

儘量嘗試使用多種顏色來繪製。

調節力道，適當地表現自然物的質感是關鍵。

櫻桃樹

Color Chart
1068 1083 1072 1099

 → → →

❶ 邊調節力道邊畫樹幹。

❷ 用深褐色畫樹枝，再用淺灰色填滿樹幹右側和樹枝末端。

❸ 用混有米色的灰色填滿樹幹下部。用深褐色在樹幹上畫出倒V形，表現出紋路。

❹ 用灰色填滿圖案下方，以表現出陰影。

法桐

Color Chart
120 1096 109 1080 941

 → → →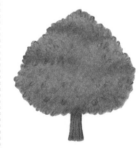

❶ 畫好樹幹後，再用曲折的輪廓線畫出茂密的葉子。

❷ 將葉子塗上淺綠色，再用綠色畫曲線，以表現分枝的部分。

❸ 用綠色加深曲線周圍和下部的色調，以表現立體感。

❹ 用淺綠色和深綠色畫出半圓形，來表現樹葉。用褐色在樹幹上畫出細線，以表現樹幹的質感。

Tip 即使畫得不夠濃密，但只要畫出半圓形就能表現好樹葉喔！

松樹　　　　　　　　　　　杉松

金合歡

櫸樹

白楊樹　　　龍血樹

月桂樹

側柏

黃楊　　　　　　　　栓皮櫟

樹木 ①

Color Chart 289 120 1005 945

❶ 用曲線勾勒出輪廓，
再畫上樹幹。

❷ 將葉子塗上淺綠色
和橄欖色，樹幹則塗
上棕色。

TiP 先用輕柔的力道塗上橄
欖色，再塗上淺綠色。

❸ 用淺綠色加深右側
和下部的色調，以增
加立體感。

TiP 在形成邊界的地方添加
淺綠色，可以營造出自
然的感覺。

❹ 畫出凹凸的曲線，並
保留間隔，以表現樹
葉的立體感。

樹木 ②

Color Chart 109 1080 941 935

❶ 畫出雲的形狀以表
現葉子。

❷ 留出眼睛的位置，剩
下的部分塗上深綠
色，再畫上樹幹。

❸ 畫出眼珠子，再用深
米色塗滿樹幹。

❹ 在樹幹上用深褐色
畫直線，以表現樹木
的質感。

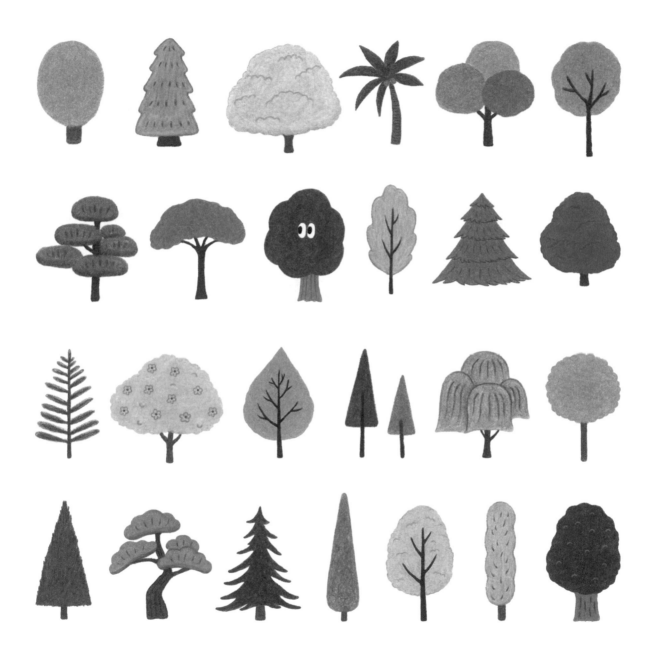

仙人掌

Color Chart
120　1096　109　1080　941　944　947

 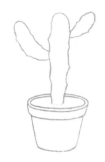 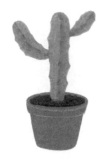

① 在畫上主莖後，在兩側畫上兩條小莖。

TiP 為了表現莖上的刺，輕輕地畫出輪廓線，使其略顯尖銳。

② 畫上花盆。

③ 將莖塗上淺綠色，中間用綠色畫條線。根據輪廓線的顏色，替花盆和土壤上色。

TiP 畫出多個棕色小圓，再用橙褐色填滿空隙，以表現土壤。

④ 用綠色在右側和下部加深色調，增加立體感。在莖上用深綠色畫線，並在邊緣畫上尖銳的刺。

蟹爪蘭

Color Chart
1014　993　994　120　1096　109　1085　1080　946

① 由中心向四周畫出曲線。

TiP 花的位置留白。

② 在每根枝條的末端和空白處畫上星形花朵。

③ 在枝幹上畫出花朵形狀的葉子，邊緣呈尖狀。下方畫上花盆和土壤。

④ 在莖幹中間和邊緣處畫上線條，加深色調。花朵內部用淺紫色塗滿，往外漸深至深紫色。

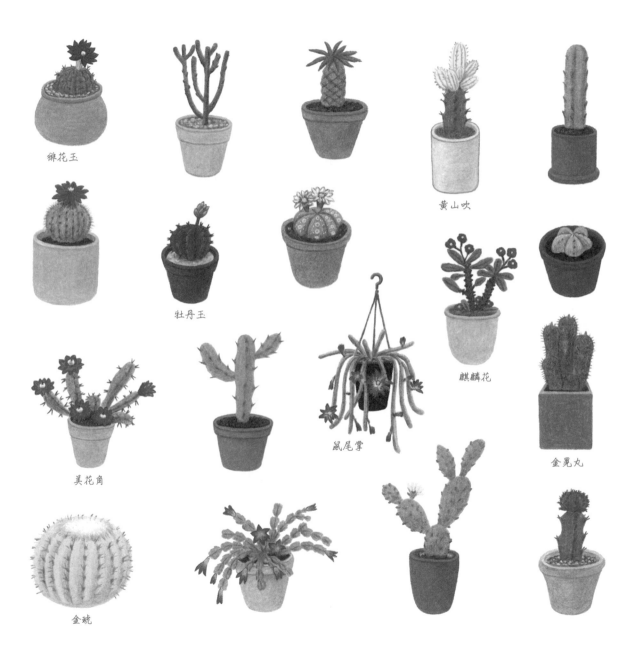

緋花玉

黃山吹

牡丹玉

麒麟花

美花角

鼠尾掌

金晃丸

金琥

薰衣草

Color Chart
1096 109 1026 1008

① 用綠色畫樹枝。

② 用淡紫色畫出多個寬闊的心形，以表現花瓣。

③ 用深紫色填滿花瓣的下部。

④ 用綠色畫花萼和葉子，並在花朵之間畫出輕微可見的花莖。

斗篷草

Color Chart
916 1034 1096 1005 1097

❶ 用綠色畫樹枝。

❷ 在枝幹末端畫一個黃色的圓圈，以表現聚集在一起的花瓣。

❸ 畫出雲朵狀的葉子和花萼。

❹ 用深黃土色點綴花瓣，再用青檸綠色在周圍勾出輪廓，表現出細小的花朵。

TiP 不需要精確描繪每片花瓣的輪廓！只要畫出大致的形狀，就能表現出花朵的感覺。

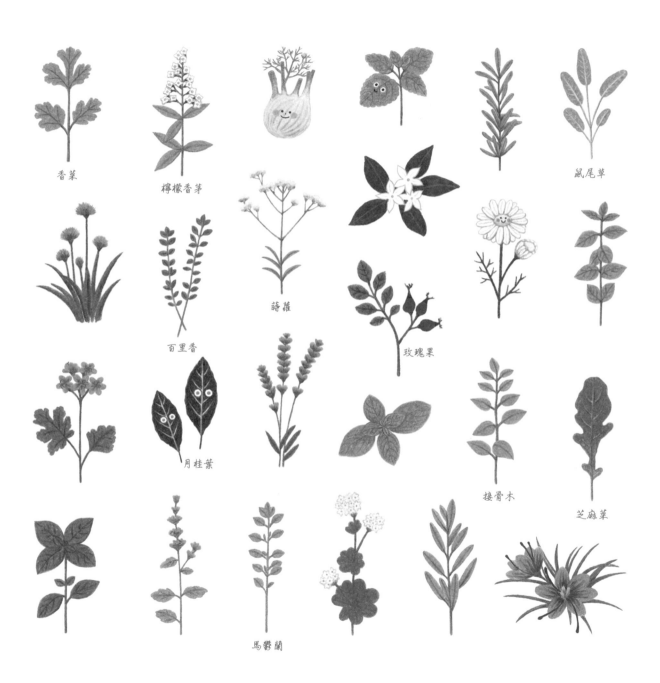

香菜

檸檬香茅

鼠尾草

百里香

蒔蘿

玫瑰果

月桂葉

接骨木

芝麻葉

馬鬱蘭

紅棗

 → → →

❶ 用稍微不規則的輪廓畫出圓角矩形。

❷ 混合橄欖棕色和深棕色來上色。

❸ 用深紅棕色畫出波浪狀線條，以表現褶皺。

❹ 用深紅棕色加深褶皺，並畫上蒂頭。

艾草

 → → →

❶ 畫出細長的莖，再畫出分叉的葉子。

❷ 在兩側添加葉子。

❸ 整個塗上淺綠色，再將莖的下部塗上深米色。

❹ 用綠色畫出葉脈，再用淺黃綠色畫出莖和葉子上的細毛。

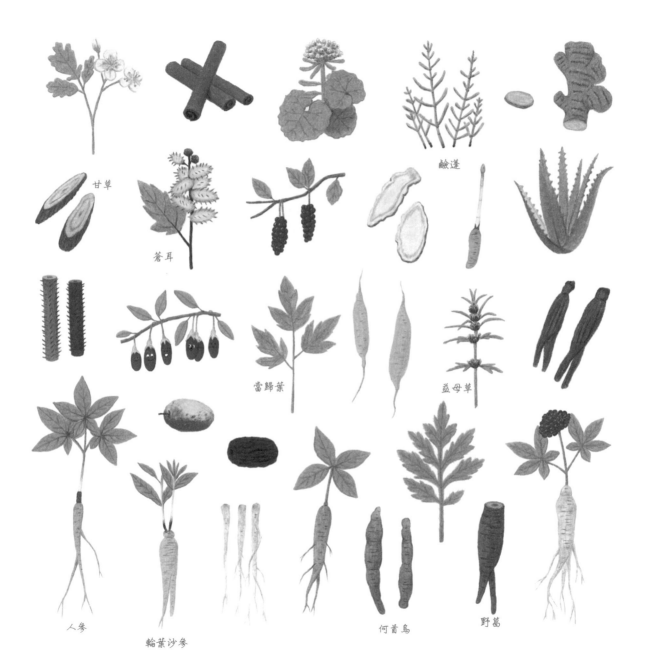

甘草

鹹蓬

蒼耳

當歸葉

益母草

人參

輪葉沙參

何首烏

野葛

杏鮑菇

Color Chart
1083 1093 1080 941 1082 938

❶ 畫一個瓶狀曲線。

❷ 用稍微起伏的輪廓畫出菇頭，混合深米色和金黃色上色。

TiP 混合上色時，就能逐漸呈現出實物的樣貌。

❸ 用深棕色加深菇頭兩側，用深米色畫出皺摺。越往下，力度越輕，塗上淡淡的顏色就好。

TiP 混合一些白色會更自然。

❹ 用深米色畫線，清晰地表現出褶皺。菇頭上也可以用米色來表現褶皺。

TiP 在畫菇頭的褶皺時，盡量輕柔，且用較淡的顏色繪製，這樣更自然。

蘑菇

Color Chart
1093 1080 941 946

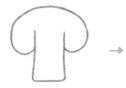

❶ 畫出圓角矩形，再畫出圓滑的曲線，以表現菇頭的形狀。

❷ 將末端畫的像是拐杖的把手。

❸ 用深米色和金色填滿內部。

❹ 用淺米色填滿菇頭的末端，並勾出輪廓。下部畫上細線以表現皺摺。

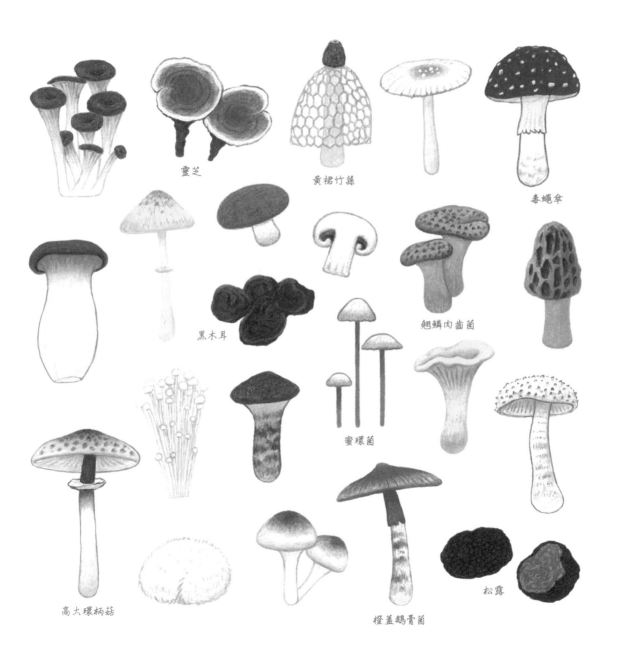

靈芝

黃裙竹蓀

毒蠅傘

黑木耳

翹鱗肉齒菌

蜜環菌

高大環柄菇

橙蓋鵝膏菌

松露

楓葉

Color Chart ▶ 922 924

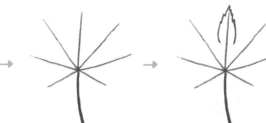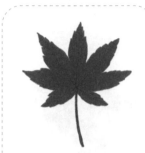

❶ 用稍微粗一點的線
畫葉柄,再接續著細
線畫出葉脈。

❷ 在兩側對稱地畫出
三條葉脈。

❸ 根據葉脈的形狀畫
出葉子。

TIP 不用整片畫出,只要畫
到一半左右後,就將邊
緣畫尖。

❹ 畫出其餘的葉子,並
將它們連起來。塗上
紅色,再用深紅色勾
畫葉脈和葉柄。

四葉草

Color Chart ▶ 120 1096 109

❶ 畫兩個相互對望的
愛心。

❷ 再畫兩個愛心,
共四片葉子。

❸ 用淺綠色填滿葉子。

❹ 用綠色畫莖,在葉子
中央畫條葉脈。

TIP 在莖和右下部用深綠色
加深色調,提升立體感。

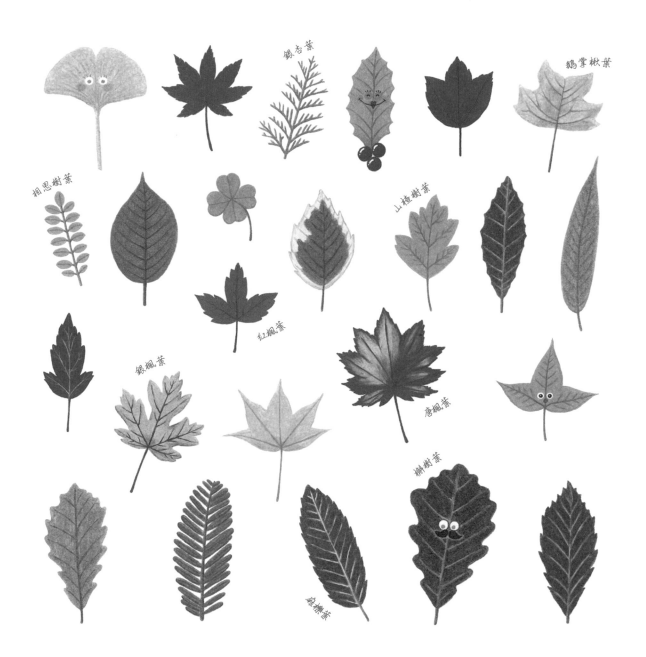

銀杏葉

鵝掌楸葉

相思樹葉

山楂樹葉

紅楓葉

銀楓葉

唐楓葉

槲樹葉

扁柏葉

Part 29

自然萬物

我們是不是也該關注一些具有韻味的時令花卉呢？

看起來真的很漂亮，所以我很想介紹一下。

我已經準備好一步步地完成它們了。

讓我們畫出裝飾夜空的星星和行星，以及神秘的冰晶。

杜鵑花

Color Chart 928 929 930 996 945

❶ 先畫出枝幹,然後在
末端畫五片花瓣。

TiP 將花瓣的輪廓畫成碎
形,來表現輕盈感。

❷ 將花塗成粉紅色。另
一枝枝頭也畫上花
瓣和花苞。

❸ 用深粉紅色加深花
心和邊緣的色調。在
花瓣中間畫條線。

❹ 畫幾條從中心延伸
出來的紫紅色細線,
再畫個深紫色圓點,
以表現花蕊。

TiP 杜鵑花的花蕊有十個!

鬱金香

Color Chart 1011 939 120 1096 109

❶ 畫上莖,再畫個橢圓
形花瓣。

❷ 旁邊再畫一片,和後
面露出的花瓣。

❸ 花瓣的上半部塗上
檸檬黃色,往下逐漸
加入杏色。

TiP 用深綠色輕輕加深莖的
右側,以增加立體感。

❹ 畫出纖細的長葉子
和葉脈。

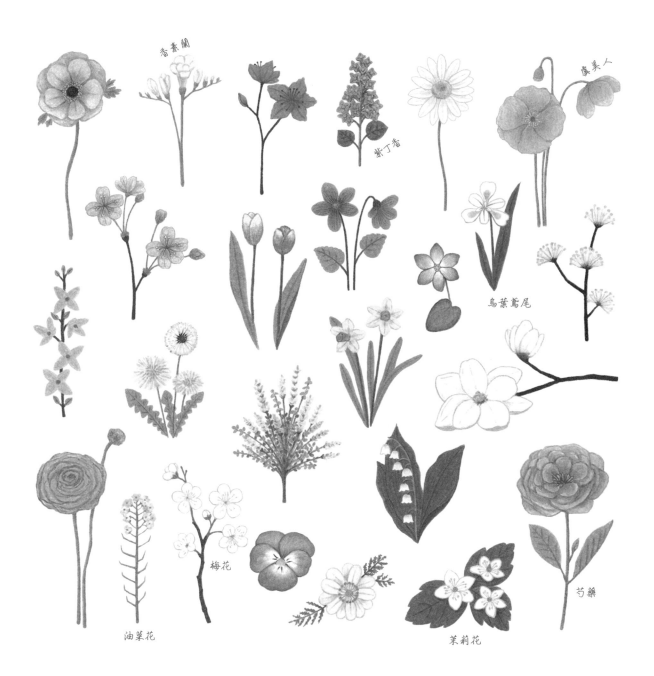

香素蘭

紫丁香

虞美人

烏葉鳶尾

油菜花

梅花

茉莉花

芍藥

向日葵

Color Chart　1012　1002　1033　943　944　1005　120　1096

❶ 用棕色、淺棕色和青檸綠畫三個圓,再畫四片花瓣彼此相對。

❷ 在四片花瓣之間再畫兩片,空隙處再畫出微微露出的花瓣。

❸ 整個塗上黃色。用深黃色勾出花瓣的輪廓,然後在中間畫條線。中心處的圓也塗上與輪廓線相符的顏色。

❹ 用更深的顏色在圓圈裡畫小圓,來表現種子。同時畫上莖、葉子和葉脈。

紫斑風鈴草

Color Chart　1019　994　941　946　1005　911　938

❶ 畫出手杖把手般彎曲的莖,和皇冠形狀的花萼。

❷ 畫出風鈴狀的花。莖的右側用深古銅色加深色調,以增加立體感。

❸ 從花萼到一半的位置,混合淡紫色和白色塗在花瓣上。

❹ 畫出葉子和葉脈。花瓣上畫三條線來表現摺疊。

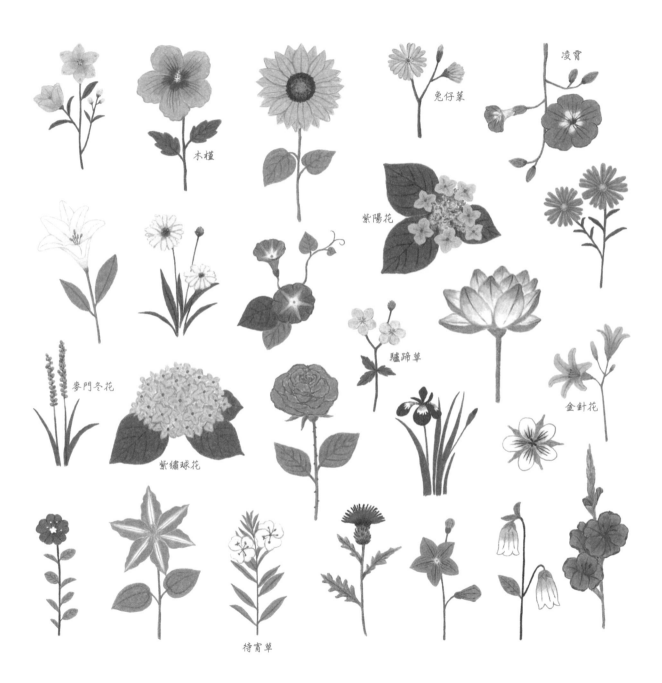

凌霄

兔仔菜

木槿

紫陽花

麥門冬花

紫繡球花

鱧蹄草

金針花

待宵草

波斯菊

Color Chart　1012　1034　928　929　993　1005　1090　938

 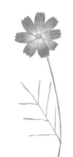 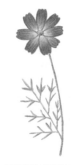

❶ 用黃色畫個圓，再畫四片花瓣。

Tip 將花瓣的末端畫成鋸齒狀，就能更好地表現波斯菊的特色。

❷ 在花瓣之間再畫四片，總共八片。然後再畫莖。

❸ 整朵花塗上粉紅色。由中心向外用白色畫出漸層。在一側畫條細線，然後再畫出分岔的分支。

❹ 用深粉紅色在花瓣上畫幾條線，並勾出花瓣輪廓。葉子也畫上短線。

Tip 用綠色加深葉子右側的色調，並用深黃褐色為花蕾底部加點色調。

瑪格麗特花

Color Chart　917　1003　1005　1096　1097　1068　1070　938

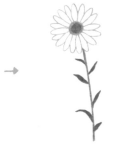 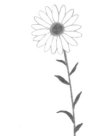

❶ 用黃色畫個圓，裡面再用深黃色畫一個。也畫些細長的花瓣。

❷ 畫出更多的花瓣，下面畫上莖和葉子。

❸ 圓形周圍用青檸綠填滿。中心處塗上淡淡的青檸綠，花瓣漸漸地淡化成白色。

❹ 用淺灰色在花瓣上畫兩條細線。用深綠色在中心畫幾個小圓，以表現花蕾。

Tip 用深綠色輕輕加深莖的右側色調，以增加立體感。

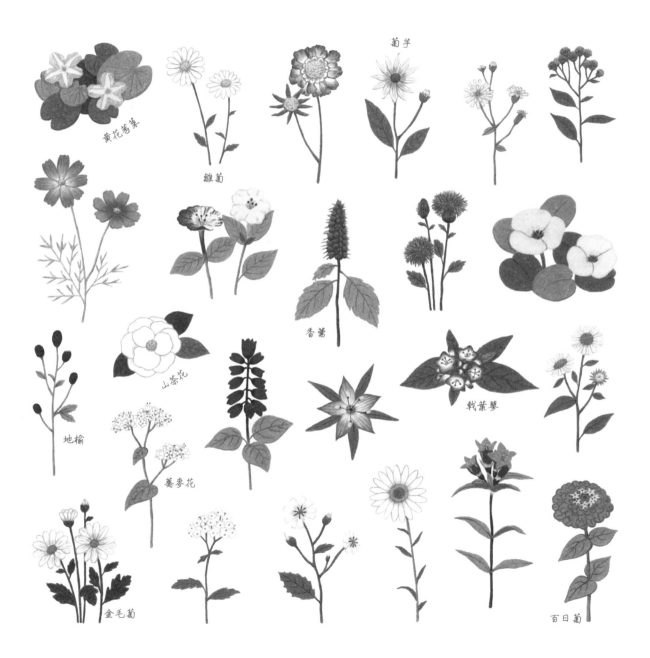

黃花荇菜

雛菊

葡芋

香薷

山茶花

戟葉蓼

地榆

蕎麥花

金毛菊

百日菊

山茶花

Color Chart

916　1012　1013　122　925　120　1096　109　908

 → → →

① 用多個小圓來表現花蕾。用曲線勾出三片不規則花瓣，。

Tip 在繪製花蕾時，先用淡黃色畫一個圓，再用深黃色畫出輪廓線。

② 在空隙處再畫三片。

③ 將整朵花塗上紅色，背後的花瓣要上加上深紅色以增加立體感。

Tip 混合紅色和淡粉紅色，可以更加真實地表現出花瓣的樣貌！

④ 畫完葉子後，混合塗上各種綠色，並畫上葉脈。

聖誕紅

Color Chart

1012　1028　122　925　1096　109　908

 → → →

① 畫出多個小圓來代表花蕾，再畫條線，末端畫上小花瓣。

Tip 用黃銅色勾出花蕾的輪廓線，便其清晰可見。

② 在後面重疊畫出較大的花瓣，將末端畫成尖尖的形狀。

③ 整個塗成紅色，只留下小花瓣部分，再用深紅色畫上細線。

④ 葉子和花瓣相似，但輪廓較為光滑。混合兩種綠色來填色，並畫上葉脈。花瓣間的空隙也用綠色填滿。

Tip 用綠色來勾勒花蕾，看起來會更清晰。

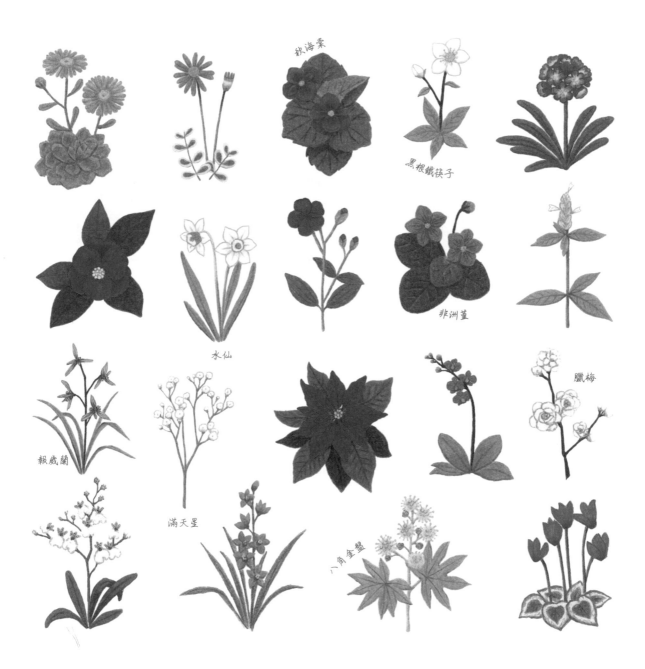

秋海棠

黑根鐵筷子

水仙

非洲蓳

報歲蘭

滿天星

臘梅

八角金盤

蘿蔔花

Color Chart　1026　934　956　1008　120　1096　1005　1012　938

❶ 用黃色畫四個小圓來代表花蕾。畫四片花瓣，一條莖。

❷ 用淺綠色畫花苞，用青檸色畫花萼，再用淺紫色畫輕微綻放的花瓣。

❸ 將花瓣的一半塗上淺紫色，再用紫色勾出輪廓。用綠色加深莖的右側。

TiP 塗上淺紫色後，在邊緣處輕輕加上白色，就可以產生漸變效果。

❹ 放鬆力道在花瓣用紫色畫上紋路。用青檸色勾出花蕾的輪廓，使其更加清晰。

繡球蔥

Color Chart　1026　995　1078　1096

 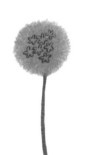

❶ 畫一個圓，然後在下方畫上莖。

❷ 在圓的中心處用淺紫色密集塗抹。塗抹時，逐漸向邊緣放鬆力道，以便畫出尖尖的筆觸。

❸ 在中心畫上星形。

❹ 用星星填滿空白處，像是用深紫色填滿一樣。

TiP 隨著接近邊緣，花瓣的數量越少。如果在中心的花有五片花瓣，那麼在邊緣的應該只有兩片或一片，這樣會更自然。

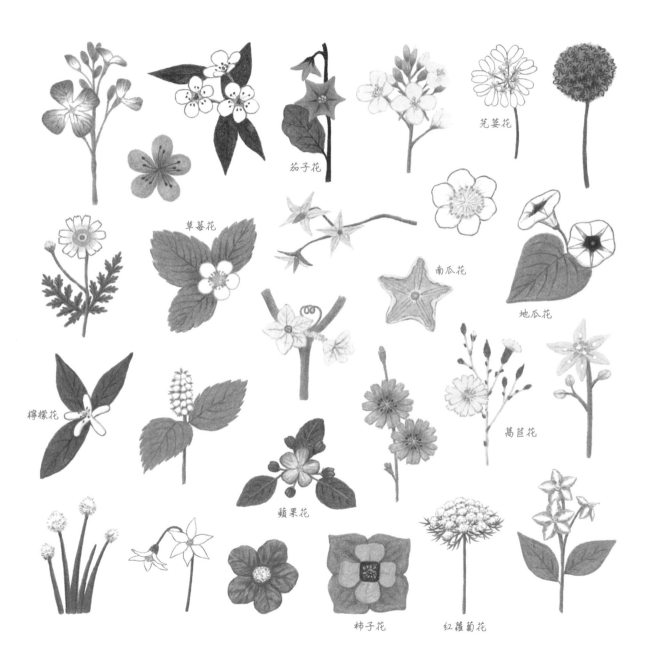

茄子花

芫荽花

草莓花

南瓜花

地瓜花

檸檬花

萵苣花

蘋果花

柿子花

紅蘿蔔花

地球

Color Chart　1020　1087　1079

❶ 用天藍色畫一個圓，再用淺薄荷綠畫出大陸。

❷ 根據輪廓線的顏色進行填色。

❸ 在圓的右下方用深天藍色添加一些色調，以增加立體感。

❹ 用深天藍色輕輕描繪大陸的輪廓，以突顯陰影。

火星

Color Chart　1001　118　1085　943　946

❶ 使用淺橘色畫一個圓，在內部畫上多個小圓，以表現凹陷的地形。

❷ 將整個畫面混合米色、淺橘色和深橘色進行上色，凹陷處則用深橘色填滿。

TiP 隨意塗抹，則可以表現出粗糙的質感。

❸ 用棕色輕輕在凹陷處的左上方加些薄薄的色調，進一步突顯凹陷感。

❹ 在部分輪廓上用深橙色加些陰影，並在各處點上點。也畫上旗幟。

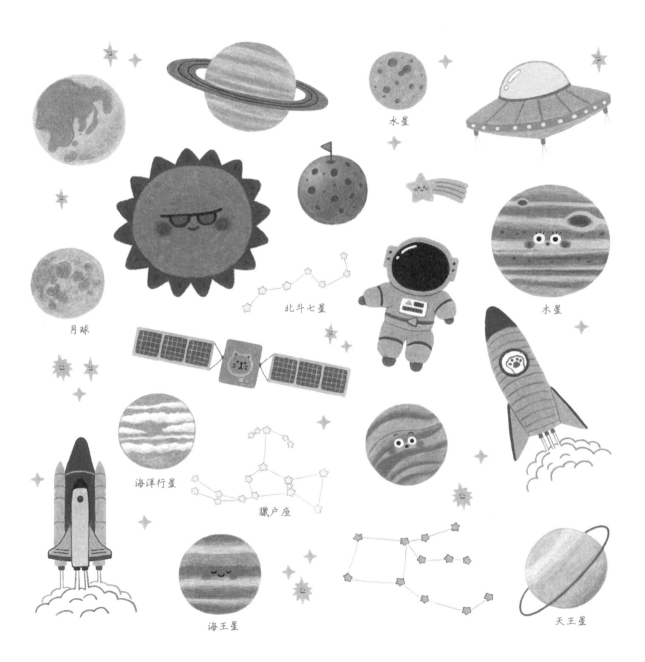

水星

月球

北斗七星

木星

海洋行星

獵戶座

海王星

天王星

雪結晶 ①

Color Chart 1023 936

 → → →

❶ 畫上一條圓潤且厚實的垂直線,再畫一個通過中心的叉叉。

❷ 將每條線的中間用三角連起來。

❸ 在線的末端畫出兩條短線,看起來像是葉子的形狀。靠近中心處也畫上相同的形狀。

❹ 用淺灰色勾勒輪廓。過程中,輕重交替,這樣可以更好地表現出水的邊界模糊特性。

雪結晶 ②

Color Chart 1018 1019 1103 935

 → → →

❶ 畫上粗短的直線,底下畫個六尖星星。

❷ 在凹陷處畫上短線,再用深藍色延長線條。

❸ 在末端畫出兩條短線,看起來像是葉子的形狀。也勾勒出星星的輪廓線。

❹ 再畫兩條稍微長一些的線條,然後畫上可愛的眼睛和腮紅。

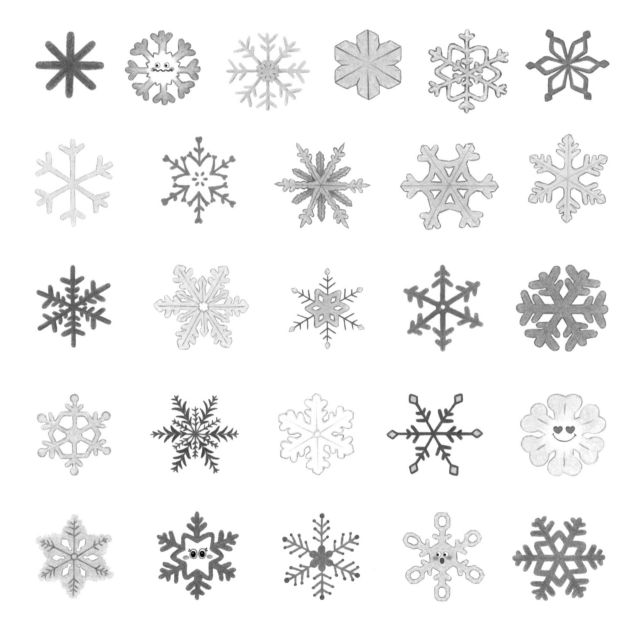

讓自然物更加栩栩如生

隨著季節的變化，大自然的多變面貌將變得非常美麗。色彩和形狀都變化多端，讓人想要將其表現在畫作中，但想要將大自然「移植」到紙上確實非常困難。我將解釋如何表現色彩豐富的自然物，以及繪製複雜物件的技巧。跟著步驟來畫，很快就會熟練。

1. 選擇能表現季節感的顏色

想到春天、夏天、秋天和冬天時，腦海中馬上會浮現的顏色：春天是新芽嫩綠，夏天像是湛藍海洋般的清涼。你能想到秋天的顏色嗎？溫暖的落葉呈現出的棕色、紅色和黃色。冬天下雪後整個世界都變得白淨透明，這讓顏色選擇變得有點困難。這時不妨用淺灰色和天空藍來表現雪和冰。

仔細觀察每個季節的顏色，很快就能找到代表該季節的顏色。也可以參考下面列出的季節適用色（以Prismacolor色鉛筆為準）。

春天的顏色

915 Lemon Yellow	928 Blush Pink	929 Pink	989 Chartreuse	912 Apple Green

夏天的顏色

1086 Sky Blue Light	1024 Blue Slate	1079 Blue Violet Lake	1022 Mediterranean Blue	920 Light Green

秋天的顏色

940 Sand	1034 Goldenrod	1080 Beige Sienna	941 Light Umber	944 Terra Cotta

冬天的顏色

1023 Cloud Blue	1068 French Grey 10%	1050 Warm Grey 10%	1060 Cool Grey 20%	936 Slate Grey

2. 混合兩種或更多顏色進行塗色

混合多種顏色進行塗色可以表現自然物的豐富色彩，也能創造出原本不存在的顏色。特別是在秋天，樹葉由綠轉紅時，混合兩種或更多的顏色進行塗色尤其適用。

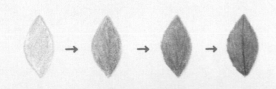

☞ 應用範例

3. 運用白色來製造邊界

請仔細觀察花瓣。即使是單瓣花，可能一邊深，另一邊逐漸變淺，就像漸層一樣。這時就可以使用白色。輕輕在已經上色的部分上色，逐漸在邊界處添加白色，讓邊界看起來更加自然。

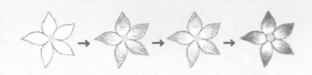

用白色輕輕在紫紅色邊界塗抹，使邊界呈現漸層效果。

☞ 應用範例

4. 圓滾滾地塗上顏色

當你畫樹時，是否曾想過該如何描繪每一片樹葉呢？一片片描繪樹葉確實有困難。幸運的是，有個簡單的方法。當你要畫一簇樹葉時，可以用筆輕輕地圓滾滾塗上，塗成一團！像是一團圓滾滾的小球聚在一起，再用比原先更深的顏色畫出陰影，這樣就可以讓樹葉看起來更加立體了。

☞ 應用範例

讓插畫更漂亮！

數字和字母

普通的數字和字母，甚至韓文字母，

都可以用多種風格來裝飾。

根據字體的形狀加入元素，或是改變元素的形狀來繪製。

這會讓每個字母都變得特別起來。

2 (用作裝飾元素)

Color Chart　1012　942　120　1096　1103　1028　1094

 → → →

❶ 留出花朵的位置後，輕快地畫上數字2。

❷ 先用天藍色畫兩個小圓，再畫出黃色花瓣。

❸ 用淺綠色畫葉子，再用古銅色填滿數字。

❹ 用黃土色勾勒花瓣輪廓，用綠色畫上葉脈。

TiP 用深古銅色填滿葉子和數字接觸的部分，可以表現出陰影效果！

2 (以變形的形式繪製)

Color Chart　120　1096　109　1072

 → → →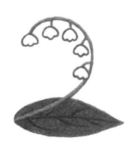

❶ 畫出莖和葉子，形狀類似數字2。

❷ 畫上幾朵花。

❸ 把葉子塗成綠色，並在莖的一側加些色調，以增加立體感。

❹ 用深綠色畫出葉脈，再用白色填滿花朵。

1 2 3 4 5

6 7 8 9 0

M

❶ 用淺綠色畫出圓角的M。

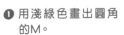
TiP 輕輕地畫上方的輪廓線。

❷ 用灰色畫出積雪和下雪的景象。

❸ 將山塗成淺綠色，並將右側和積雪下方塗上綠色，以增加立體感。

❹ 用深綠色畫出短線，表現出樹木的感覺，積雪的部分則畫上可愛的臉龐。

S

❶ 用淺綠色畫個S形。中間用棕色，有所收放地再畫條S線。

❷ 沿著S形線條用米白色和深米色畫出小圓點，來表現水珠；再用淺綠色畫出葉脈。

❸ 沿著葉脈混合兩種綠色，畫出密集的葉子。

❹ 剩餘的空間也畫上葉子，使其密集填滿。用深綠色在水珠周圍加些色調，再用白色點綴。

TiP 填滿邊緣時，不要畫得太過整齊。

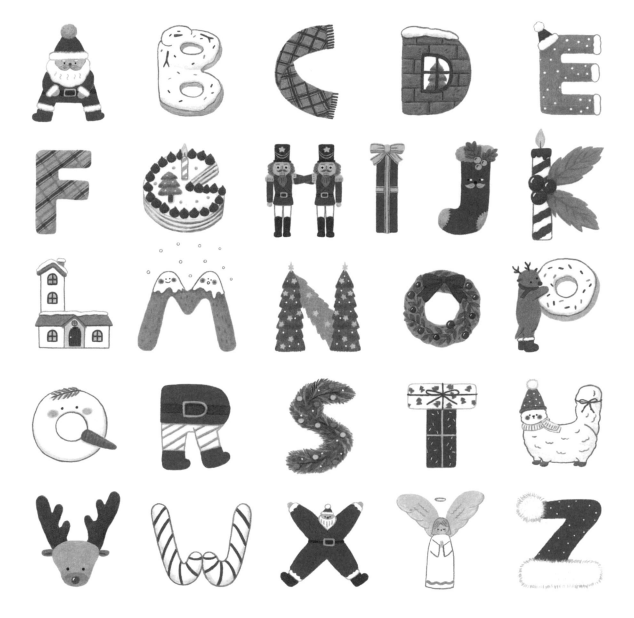

Color Chart
916 1026 1008 1089 120 1096 109

 → → →

❶ 在末端留出花朵的位置，輕輕地寫上字母e。

❷ 在末端畫個黃色的圓，再用淺紫色畫出修長的花瓣，並用紫色勾出輪廓。

❸ 用淺綠色沿著e的輪廓畫些短線，表現出棉絮的效果。

❹ 用深綠色畫出米粒狀的葉子。記得要畫出葉脈。

Color Chart
1072 935

C → → →

❶ 用灰色輕輕寫個c。

❷ 將輪廓連接起來，使c變得粗一些。

❸ 畫出斑駁的花紋。

❹ 用黑色填滿花紋。

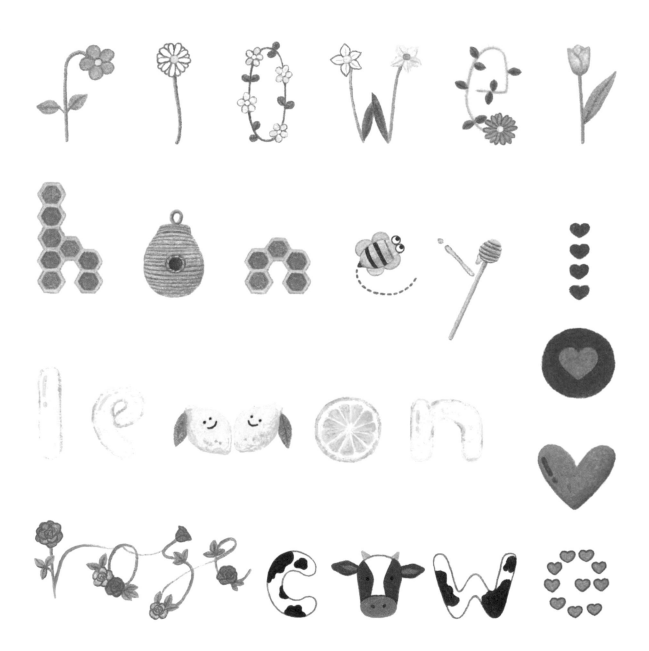

豐滿的字體

Color Chart　1086　936

❶ 用淺藍色寫上 CLOUD。

❷ 沿著輪廓線畫出雲朵的形狀。

❸ 將整個畫面塗上淺藍色，再用青灰色在 C 的輪廓上以半圓形來勾勒。

❹ 其餘的輪廓線也畫上半圓。

Serif體

Color Chart　1074

MONDAY

❶ 輕輕寫上 MONDAY，高度盡量保持一致。

MONDAY

❷ 請稍微加粗部分的筆劃。

MONDAY

❸ 在除了 O 以外的所有字母，在筆劃結束處畫條短橫線。

MONDAY

❹ 讓短橫線和邊緣自然地連接在一起。

圓滑的字體

畫了輪廓線

英文手寫字體

用多種顏色描繪

加入陰影的字體

加入明暗效果的字體

裝飾圖片

本書收錄了實用的

圖案、符號、表情符號、對話框、標誌、圖案等。

內容簡單易懂，但可以極大地提高作品的完整度；

也可以用來練習畫些基本的圖案。

球

Color Chart 916 1012 942

 → → →

❶ 用黃色畫一個圓。

❷ 把整個區域填上顏色。

❸ 在不那麼受光線照射的右下部,用深黃色加深色調,以提升立體感。

TiP 繪畫時,通常會假設光線是從左上方照下的。

❹ 在圓的2/3處,用黃土色填滿。

TiP 由於接觸到地面的右下部會產生反射光,稍微加亮些會更自然!

立方體

Color Chart 1084 1028

 → → →

❶ 畫個平行四邊形。

❷ 畫個正方形。

❸ 在側面也畫個平行四邊形。

❹ 整個塗上顏色。內部也畫上線,以表現透明的立方體。

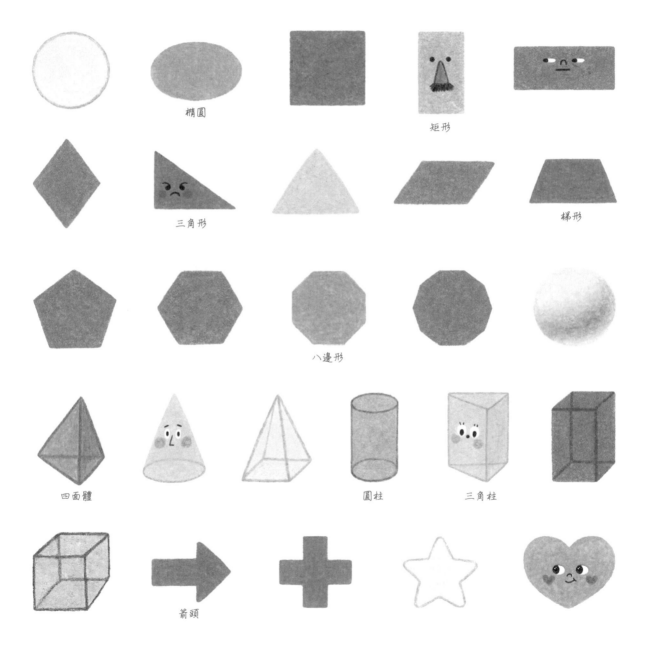

橢圓

矩形

三角形

梯形

八邊形

四面體

圓柱

三角柱

箭頭

悲傷

Color Chart　1086　1023　1022　935

 → → →

❶ 畫個圓。畫出下垂的眼睛，下方再畫出波浪狀的眼淚。

❷ 臉和眼淚用不同的藍色來上色。

❸ 用深藍色勾出眼淚的輪廓。

 線條的粗細不規則，才顯得自然！

❹ 用黑色畫出悲傷的眼睛和嘴巴。

混亂

Color Chart　914　1012　1003　921　122　925　956　1102　120　947

 → → →

❶ 用圓形畫出臉部。在頭部上方以淺黃色畫出重疊的橢圓形，並畫出張開的嘴巴。

❷ 臉部的下方用黃色，上方用橙色上色。嘴巴內部用橙色填滿，並用紅色勾出輪廓。

❸ 頭上的橢圓形則依次填上紅色、橙色、黃色、綠色、藍色和紫色。周圍畫上大小不一的星星。

❹ 畫出眉毛和漩渦狀的眼睛，再用紅色畫上腮紅。

嘆息

困惑　　　　驚訝　　　　　　　　　　　　　　　　眨眼

寒冷　　　　煩惱

幸福　　　　　　　　　　　　疲倦

大熊

Color Chart　140　1034　947

 → → →

❶ 畫一個圓臉和耳朵。

❷ 在耳朵裡畫一個小半圓，和一個橢圓形嘴巴。

❸ 用深黃土色塗滿臉部，再用象牙色填滿耳朵內側和嘴巴。

❹ 用黑色畫出眼睛和鼻子。

咖啡

Color Chart　1093　1080　908　1072　938

 → → →

❶ 畫一個梯形，然後再畫一條線。

❷ 先塗上米色，再往下畫出漸層效果。

❸ 加些白色，使感覺柔和些。

❹ 用綠色畫條粗斜線來表現吸管，再用深米色塗在咖啡上方。

TiP 留下吸管和杯子接觸的部分不上色，以表現出玻璃杯的存在感。

閃閃發光

紙花

祝賀

微笑

心形

汽車（旅行）

絲帶裝飾

購物

框架

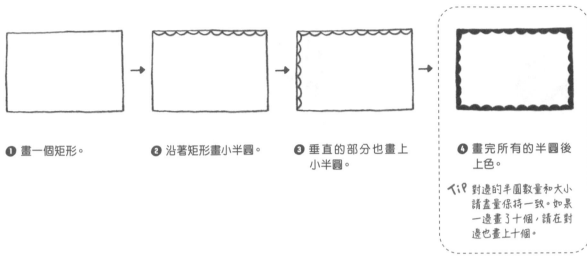

❶ 畫一個矩形。

❷ 沿著矩形畫小半圓。

❸ 垂直的部分也畫上小半圓。

❹ 畫完所有的半圓後上色。

TiP 對邊的半圓數量和大小請盡量保持一致。如果一邊畫了十個,請在對邊也畫上十個。

虛線輪廓

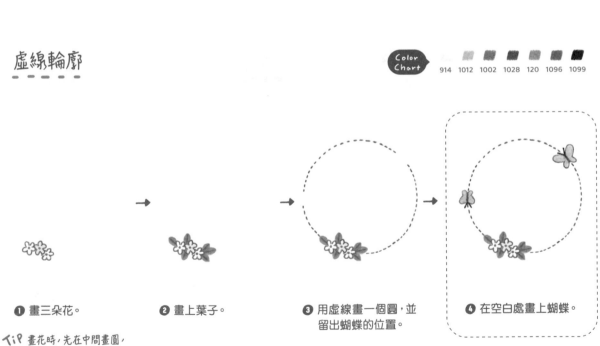

❶ 畫三朵花。

TiP 畫花時,先在中間畫圓,然後在周圍畫花瓣,這樣會容易些。

❷ 畫上葉子。

❸ 用虛線畫一個圓,並留出蝴蝶的位置。

❹ 在空白處畫上蝴蝶。

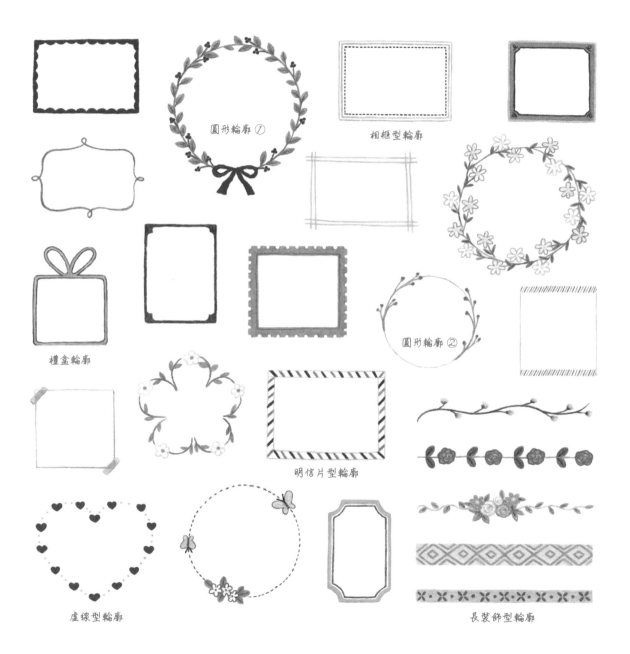

圓形輪廓 ①

相框型輪廓

禮盒輪廓

圓形輪廓 ②

明信片型輪廓

虛線型輪廓

長裝飾型輪廓

雲狀的對話框

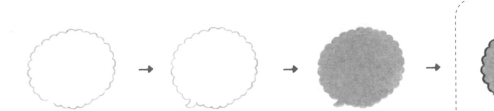

❶ 用小半圓畫一個圓。

❷ 在對話框的起始處拉個尖角出來。

❸ 根據輪廓線的顏色進行填色。

❹ 用深棕色勾出輪廓線。

方形對話框

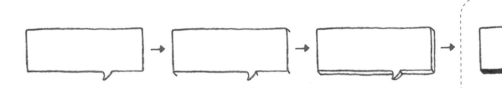

❶ 畫個長方形,並在底部拉個尖角出來。

❷ 在除了左上角外,在所有頂點上畫出相同長度的斜線。

❸ 將斜線連起來。

❹ 填滿斜線連成的面,以增加立體感。

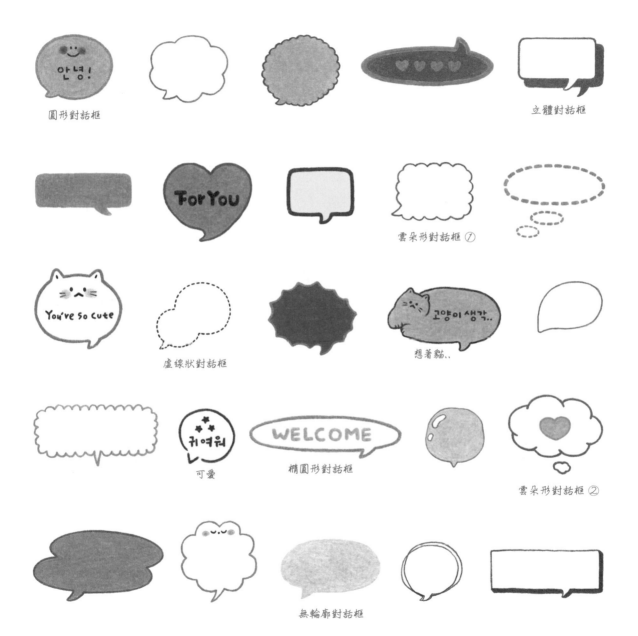

圓形對話框

立體對話框

ToryYou

雲朵形對話框 ①

You've so cute

虛線狀對話框

想著貓..

可愛

橢圓形對話框

WELCOME

雲朵形對話框 ②

無輪廓對話框

人行道

 → → →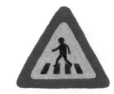

❶ 畫一個紅色和黃色的圓角三角形。

❷ 根據輪廓線的顏色填色，並上畫四個梯形，以表示人行道。

TiP 填色時，應先填明亮的黃色，再填紅色，這樣顏色就不會混在一起。

❸ 畫出臉和身體。

❹ 畫出走路的姿勢，包括手臂和腿。

禁止停車

 → → →

❶ 畫一個圓，裡面再畫個粗圓。

❷ 用藍色寫上「禁止停車」。

❸ 用紅色畫上粗斜線。

❹ 空白處填上藍色。

TiP 用白色直接將字寫上會更整潔。

圓環 　　狹路

碼頭堤岸 　　　　當心動物

連續彎路先向右彎 　　　　禁止進入

最低限速 　　車輛重量限制 　　禁止通行

禁止停車 　　　迴轉 　　　　當心兒童

格子花紋

Color
Chart
1018 1017

 → → →

❶ 畫個正方形，再固定
間距畫上粗直線。

❷ 固定間距畫上粗橫
線。

❸ 用深紫色填滿重疊
的部分。

❹ 在深紫色上加些色
調，使其更加清晰。

豹紋

Color
Chart
914 942 1034 947

 → → →

❶ 畫個正方形，再用深
黃褐色畫出各種大
小不一的圓。

❷ 用深銅色勾勒輪廓，
畫出像是沒有花蕊
的花形圖案。

TiP 以不規則的大小和形狀
來繪製和填色，讓圖案
看起來更自然。

❸ 用黃褐色填滿空白處。

❹ 用奶油色畫上點綴，
再用深銅色填滿圖
案，使其清晰鮮明。

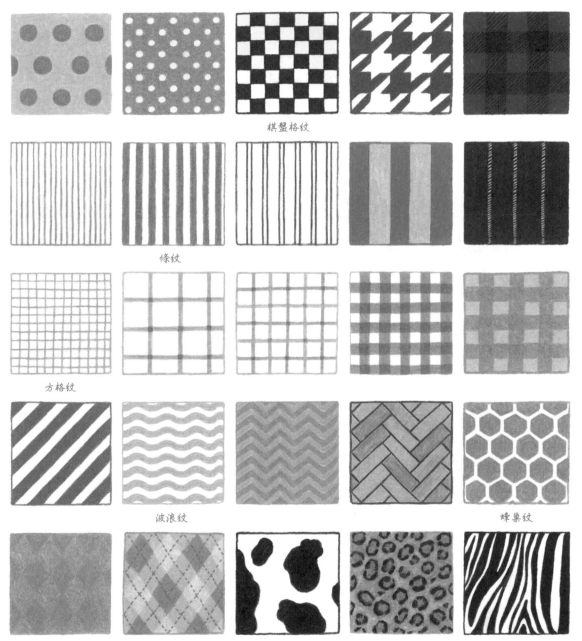

棋盤格紋

條紋

方格紋

波浪紋　　　　　　　　　　　　　　　　　　　　　蜂巢紋

格子花紋

裝飾日記

即使是平凡的日常，如果親自以文字記錄下來，就會留下清晰的回憶，使那些時刻變得更加特別。利用書中介紹的各種主題插畫，組合出屬於自己的記錄；隨時翻閱，重溫美好的過往。

[月度日記]

即使只用簡單的圖畫來表現當天發生的事情，也能把日記裝飾得很漂亮！參考第10章介紹的「讓插畫更漂亮！」，畫起來並不難。

☞ 運用的圖畫

January 1

Sun	Mon	Tue	Wed	Thu	Fri	Sat
1 Happy New Year	2	3 파우치 샘플 추가 제작	4	5 저녁 운동 배드민턴	6	7 집콕..
8 연남동 나들이	9 택배 발송	10 동대문 원단 조사	11	12 가족여행-포항!	13	14
15	16	17 부가세 신고 필수!	18	19 저녁 운동 배드민턴	20 작업실 월세 내는 날	21
22 설날	23	24 대체공휴일	25	26 택배 발송	27	28 한강 자전거
29 남산갔다가 명동에서 칼국수	30 독후감 제출일	31 벌써 1월 말이라니..				

[旅行紀錄]

旅行時遇見的美麗風景、難忘佳餚和舟車往返，請試著用插畫和文字記錄下來。這會讓回憶變得更加清晰。如果考慮版面安排的話，可以先將登機證貼在中間。這樣就能將空間迅速填滿，對吧？然後，以小圖示在周圍畫上幾個想要記住的畫面；圖畫旁以簡短的文字寫下當時的感受，這樣就可以創造出精彩的旅行記錄了。

☞ 運用的圖畫

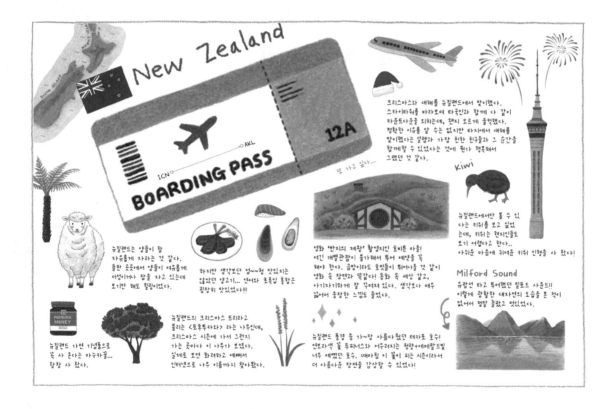

New Zealand

NORTH ISLAND

SOUTH ISLAND

BOARDING PASS

ICN ○─────○ AKL

12A

또 가고 싶다...

Kiwi

Milford Sound

크리스마스와 새해를 뉴질랜드에서 맞이했다.
스카이타워를 바라보며 타국인과 함께 다 같이
카운트다운을 외치는데, 왠지 모르게 울컥했다.
정확한 이유를 알 수는 없지만 타지에서 새해를
맞이했다는 설렘과 가장 친한 친구들과 그 순간을
함께할 수 있었다는 것에 뭔가 행복해서
그랬던 것 같다.

뉴질랜드에서만 볼 수 있
다는 키위를 보고 싶었
는데, 키위는 현지인들도
보기 어렵다고 한다..
아쉬운 마음에 귀여운 키위 인형을 사 왔다!

유람선 타고 투어했던 밀포드 사운드!!
이렇게 광활한 대자연의 모습을 본 적이
없어서 정말 놀랐고 멋있었다.

뉴질랜드는 양들이 참
자유롭게 자라는 것 같다.
들판 곳곳에서 양들이 여유롭게
서성이거나 잠을 자고 있는데
보기만 해도 힐링이었다.

하지만 생각보단 엽~형 맛있지는
않았던 양고기... 먼어와 초록입 홍합은
굉장히 맛있었다!!!

영화 '반지의 제왕' 촬영지인 호비튼 마을!
여긴 개별관람이 불가해서 투어 예약을 꼭
해야 한다. 금방이라도 호빗들이 뛰어나올 것 같이
영화 속 장면과 똑같다! 동화 속 세상 같고,
아기자기하게 잘 꾸며져 있다. 생각보다 애들
없어서 웅장한 느낌도 들었다.

뉴질랜드 가면 기념품으로
꼭 사 온다는 마누카꿀...
팡팡 사 왔다.

뉴질랜드의 크리스마스 트리라고
불리는 <포후투카와> 라는 나무인데,
크리스마스 시즌에 가서 그런지
가는 곳마다 이 나무가 보였다.
실제로 보면 화려하고 예뻐서
인터넷으로 나무 이름까지 찾아봤다.

뉴질랜드 풍경 중 가~장 아름다웠던 테카포 호수!
연보라색 꽃 루피너스와 어우러지는 청량+에메랄드빛
너무 예뻤던 호수. 대마침 이 꽃이 피는 시즌이라서
더 아름다운 장면을 감상할 수 있었다!

自製商品

用色鉛筆繪製的插圖製作出獨一無二的商品，如何？在特殊的日子，用親手繪製的插圖包裝紙，加上美工紙膠帶來包裝禮物，真是特別！掃描紙上的插圖後，再用 Photoshop 做成商品吧。

[包裝紙]

試著將搭配的圖案排列在一起，重複排列就能製作出漂亮的包裝紙！如果改變大小或翻轉插圖，還可以創造出更有趣的圖案。

① 萬聖節

☞ 運用的圖畫

☞ 完成的萬聖節包裝紙

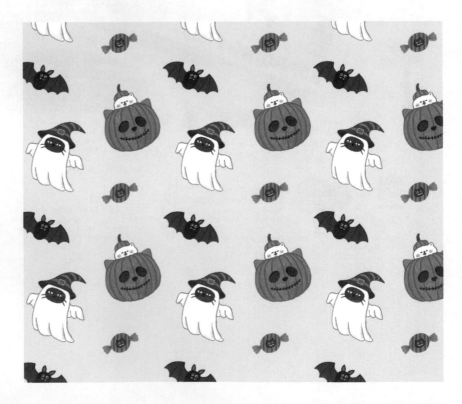

② 聖誕節

☞ 運用的圖畫

☞ 完成的聖誕節包裝紙

[膠帶]

選 2 ～ 4 個插圖，以固定的間隔重複放置，就可以完成一卷美麗的壓克力膠帶！如果覺得有點單調，不妨改變一下傾斜的角度就能帶來新鮮感。壓克力膠帶的寬度約為 15mm，建議使用相對簡單的圖案來製作。過於複雜的圖案在縮小後反而會顯得雜亂，細節也可能不容易看清楚。如果還想要好好地裝飾壓克力膠帶，也可以在各處加上小點。

① 萬聖節

② 聖誕節

③ 生日

色鉛筆手帳插畫圖集4000 下
四季植物到旅遊風景與節慶

出　　　版／楓書坊文化出版社
地　　　址／新北市板橋區信義路163巷3號10樓
郵 政 劃 撥／19907596　楓書坊文化出版社
網　　　址／www.maplebook.com.tw
電　　　話／02-2957-6096
傳　　　真／02-2957-6435
作　　　者／Ramzy (LEE YEA GI)
翻　　　譯／陳良才
責 任 編 輯／陳鴻銘
港 澳 經 銷／泛華發行代理有限公司
定　　　價／350元
出 版 日 期／2024年6月

國家圖書館出版品預行編目資料

色鉛筆手帳插畫圖集4000. 下, 四季植物到
旅遊風景與節慶 / Ramzy (LEE YEA GI)
作；陳良才譯. -- 初版. -- 新北市：楓書坊文
化出版社, 2024.06　　面；　公分
ISBN 978-986-377-974-2（平裝）

1. 鉛筆畫 2. 插畫 3. 繪畫技法

948.2　　　　　　　　　　113005922